U0069308

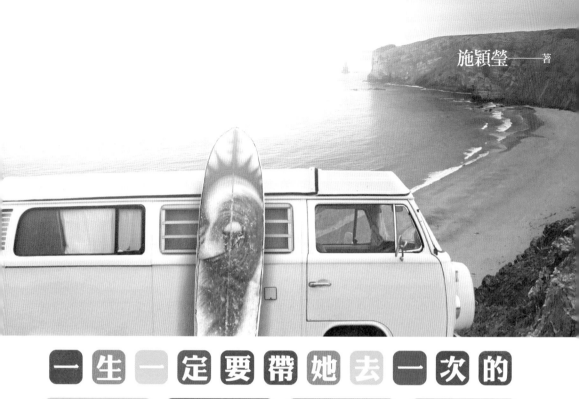

施穎瑩——著

一生一定要帶她去一次的

出色民宿

原書名：出色旅行/嚴選全台21家最colorful民宿

Colorful Guest House

寫給她的「色彩民宿」指南

民宿，家庭旅館是也。

在台灣，如果把星級飯店比做饕餮盛宴，民宿就是精緻多樣的私房小菜。

山間木屋、原住民的石板房、歐式小城堡、浪漫的花園……仿古家具、藤編的桌面、牆邊的鋼琴、壁上的南洋畫作……所有這些，你都可以在民宿裡找到。

一般來說，民宿大體可以分作兩類，一類是純粹住宿型的，多在景區附近，價格比較低廉；另一類則是以特色和服務聞名。但不管是哪一類民宿，一磚一瓦都可見主人的用心，也會因為主人的偏好、品位，呈現出各具特色的風貌。

民宿，因為小，可以精緻；也因為小，才有了家的感覺。

在你入住的過程中，既能與主人一起體驗天然純淨的山居生活，又能欣賞到美麗的田園風光。溫柔的女主人每天用不同的美食安撫你的胃，玩累了可以在客廳裡隨意看看書、和房客聊聊天，告別城市的忙碌和喧囂，把精緻生活綻放開來。

美景、美食、貼心的服務、家的溫馨還不足以用來形容民宿，它還有一個致命的吸引力——色彩。

色彩是一種最生動、最活潑、最熱情洋溢的藝術語言和表現手段，是我們生活中最親密的朋友，無時無刻都在默默地坦露著它的「深情」。同樣，色彩也有它的「密語」，不同的顏色對人的心理有著不同的影響。比如，寬敞的房間適合採用暖色調，面積相對狹小的居室，運用冷色調會讓空間在視覺上增大一些；臥室裝修採用淡藍、鵝黃色會有利於促進感情；餐廳裡，橙色、紅棕色有助於增進食欲。

既然色彩與人如此親密，居室和人又是息息相關，那麼、設計好房間的色彩就變得十分重要。從色彩學的理論講，單獨一種顏色是難以體現色彩效果的，只有幾種顏色相匹配，才能談得上色彩的和諧、鮮明、統一和美觀。

在台灣各種各樣的民宿中，一面牆壁、一塊地毯、一幅畫、一件不尋常的家具、牆紙，或者一塊有色彩的織物，都可以在色彩的搭配中顯得賞心悅目。這些民宿的主人不愧為色彩大師，他們可以用色調鮮豔的桌布或抱枕，加上牆壁的扶桑花壁飾，就能輕鬆以橘黃、粉綠、珊瑚等色來呈現熱帶意象。地上鋪的紅磚，以灰黑白的磨石子相間來烘托，南洋中帶入一點本土的情懷，夜晚點上蠟燭或光源昏暗的燈飾，誰見了都會不自覺地放慢腳步⋯⋯

這是一本關於色彩，關於旅行，關於民宿，關於愛的書。

翻開它，你可以看到：「花園紅了」幸運的翠綠，「S宿」雞蛋花的金黃希望，「小徑」遇見希臘藍與白，「戀戀莎堡」的橘紫世界，「有人在家」令人安定的芥末綠，「靜巷裡的27號」單人旅行的沉穩灰藍⋯⋯這些民宿中的色彩搭配、異國風情擺飾、每個角落不經意的驚喜，讓入住的你除了享受視覺衝擊的樂趣外，還可以拿起相機猛拍紀念照片。特別是色彩的本身就是一個景點，而這個景點也常是媒體和雜誌介紹的常客，更值得你細細品味。

不同的顏色，醞釀出不同的心情，讓人有了更多的想像。

書中的那些令人親近和不捨的民宿裡，濃烈的色彩在明媚陽光下飽滿亮麗，會讓你忍不住大呼一聲「好棒」！

作者序

來一趟出色之旅！

一直都是個都市人，進出的都是高樓大廈。因為媒體人的身分，生活上雖過的五光十色，但甚少機會接觸到大自然，更別說有時間去理解色彩對人的影響。

從香港來台灣發展後，在某個機緣下，有幸過著山居歲月，擁有自己的菜園與大自然的環境，過著愜意的生活，才又重拾起對文字的熱情，使心境添上綠意。

早晨起來，窗外藍鵲飛過、門前綻放的雪白野薑花陣陣飄香、經過的竹林泛出嫩綠色澤、偶有不速之客「赤尾青竹絲」來造訪，窩在紅磚土牆外。從未看過這麼鮮豔的翠綠，配上鮮紅色眼睛與赤尾，真是一種充滿邪惡的美。微黃的野生木瓜、永遠被愛吃的松鼠偷吃盡、五月夜晚的螢火蟲，發出閃閃的螢黃色，與藍夜襯底的星星相互輝映著。

大自然的顏色，最能撫慰人心。

受樂果文化的邀請，有緣執筆這本《一生一定要帶

她去一次的出色民宿》，當走訪到一些鄉間民宿時，如「蛙塘」的家慧，彷彿把大自然的顏色，稻穗的金黃、日出的火紅、薄荷的嫩綠等，全都延伸到室內各個角落，盡情的揮灑。

　　有些靠海的民宿，就該拋掉那些陳規陋念，給自己更大膽的色調。如「靠・海邊91」的小林仔，挑選大膽的洋桃紅刷紅整個大廳，打破海邊房子非走海洋風的藍白框框，營造更有喜氣活力的感覺，搭上印度、台灣老傢俱，營造出冶豔的民族風。

　　到了慢城花蓮，人的步調也跟著放慢，這裡的海是屬於寧靜，在屋子風格上，大為不同，如「靜巷裡的27號」沉穩的灰藍，給單人旅行者一個溫暖的空間。

　　祈望藉由這本書，帶領各位走一趟五彩繽紛的色彩巡禮。我的人生圖畫，已從白紙變得豐盛繽紛，你呢？

　　不要再猶豫了，來一趟出色之旅吧！

目錄
Contents

宜蘭

蛙塘 七彩童話屋

　　七月的盛夏，從香港來的好友，直嚷著一定要體驗台灣的民宿文化，於是一下飛機就帶著她直奔宜蘭鄉間。黃昏時分，終於趕到坐落在稻田裡的「蛙塘」。

　　米勒「拾穗」畫筆下的金黃稻穗，彷如畫般映入我們的眼簾，襯托著夕陽的餘暉，此時，天空交織著許多顏色，有漸暗的藍、火紅的橘、雲朵的白、還有那座平靜樸實的灰色三合院。柔和的色彩，安定了我們焦躁的心情，不禁放慢腳步，好好欣賞這所有的一切。

　　走入屋內，即聽到一陣稚嫩的琴聲，原來女主人家慧正在指導女兒彈奏鋼琴。

　　民宿的主結構採用樓中樓設計，樓頂挑高約5米，呈ㄇ字形設計，三面都有玻璃大窗，採光良好，尤其二樓中間的玻璃屋，穿透的光線，整間房子都充滿了活力，也讓牆上的色彩更具有明亮度。

　　不管是原木大門旁的整面書牆，或是從一樓延伸到二樓樓梯的書架和CD架，都是她先生特別用機車去附近的蘭陽溪口，把漂流木一根根載回來，結合鋼筋鐵管作成，而且刻意保留原木與鑄鐵的原色，更能凸顯五顏六色的書背。原本家慧以為愛畫畫的藝術家老公，會挑起塗漆的重要工作，但孰知他只喜愛灰色調，對顏色掌握度不夠強，反而不能放手玩花色，結果塗漆的工作，都落到自己手中。

　　家慧略作介紹後，體貼奉上一杯百香果汁。此時，抬頭觀看到二樓的牆面，發現一整片的輕薄荷綠，即使在這悶熱的仲夏夜裡，沒有開冷氣，也讓整個屋子涼快起來，順著這片涼意，步上樓梯，原來是屋主女兒的閨房，若在旺季也會做出租之用。

　　這晚，只有我們兩位客人，小女主人大方地帶領我們到處參觀……

　　整個二樓，分成兩邊，一邊是男主人的畫室，滿室油彩，擺滿畫

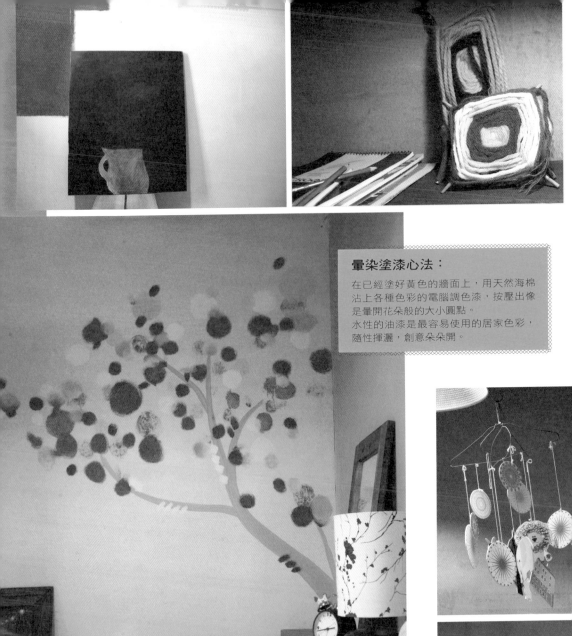

暈染塗漆心法：

在已經塗好黃色的牆面上，用天然海棉
沾上各種色彩的電腦調色漆，按壓出像
是暈開花朵般的大小圓點。
水性的油漆是最容易使用的居家色彩，
隨性揮灑，創意朵朵開。

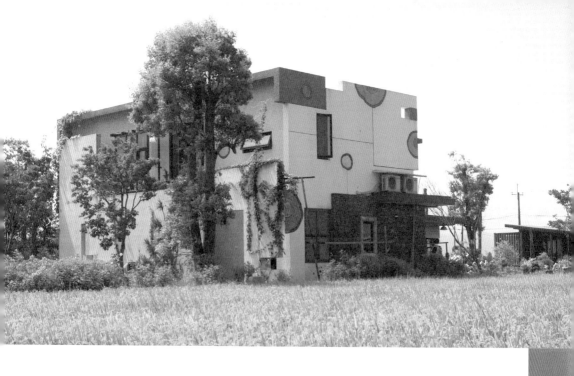

作，教人看得目眩。另一邊是小公主和小王子的小王國，大片的圍牆上，有兩扇可往外推的木窗，猶如童話屋的場景。王子的堡壘以薄荷綠加清爽的湖水藍。甜美的公主房，則是鮮豔檸檬黃與粉紫羅蘭的結合，牆角邊延伸出手繪的大樹，暈染的紅色小花，為這個超現實的空間，增添不少魔幻色彩。手繪是創作童話屋氛圍的重要靈魂，例如王子房內牆角的一朵蒲公英，是直接用開叉的油漆刷來畫，製造出油畫的效果。不過最有神來之筆的，就是在黑色窗框外畫上一圈火紅色點亮整個空間。

除了主樓的客廳及三間主人房之外，從主建築物延伸出去的空間，高度僅有一層樓高，概念像是三合院的護龍，有兩間供兩人住的客房，附設露台的房間，讓人可以無憂

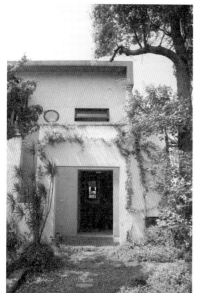

蛙塘

地址：宜蘭縣五結鄉錦草路139號
電話：(03)950-6527、0939-527-550
幻想書店：提供咖啡、茶，每人100元
費用：2人房1晚1900元、2~4人套房3200元
部落格：http://tw.myblog.yahoo.com/frog-pool

無慮地仰望星空。回到原先訂的青蛙四號房，樸素的灰色混凝土牆面與地板，以紅色檯燈、彩色羊毛氈、和植物藍染的窗簾，來凸顯顏色。但最愛還是整面的落地玻璃窗。夜晚，窗外只有星空深邃的藍，寧靜地陪伴著入眠。

清晨，耳邊傳來陣陣蟲鳴鳥叫，把我從睡夢中喚醒。

躺在窗旁的我，驀然看見火紅的太陽，從一片油綠的水平線升起，從來沒有如此接近過太陽，遠方的天空，散發出羞怯的胭脂紅，好久沒有這樣的感覺。

落地窗前有一個小露台，放上一張小桌、兩張靠背椅，和前方一望無際的稻田，正是吃早餐的好地方。

漫步進入浴室梳洗，發現透過窗外的陽光，牆面上的淺柑橘、熱情紅和湖水綠，還有天馬行空的七彩馬賽克拼貼，更加童趣。推開浴缸旁的兩扇大窗戶，隨即連接到一片綠意。高度剛好的芭蕉葉，阻擋外界的窺探，趕緊將主人體貼提供的有機沐浴乳倒進浴缸中，一邊安心舒適地泡澡，邊欣賞窗外的田野風光。

廁所特別選用彩色水泥，它有不怕潮濕和掉漆的優點，也不會有水漬留下來的痕跡。再搭配五顏六色的磚材，讓房子從裡到外都很可愛。心想：這裡的每一道門、每一扇窗都可以任意打開，更能融合外面的景

■ 色彩以外的佈置技巧

盡量挑選有顏色的配件作搭配，如房間的綠色垃圾桶，讓單色調的橘紅色牆壁，更顯出色。或自製的藍染窗簾，都能展現女主人獨特的生活美學。

另外，手作魅力，如馬賽克也有加分效果，可利用破掉的碗盤或敲碎的瓷磚當拼貼材料，再把銳角磨掉。自由的創作，更能突顯色彩和特色。

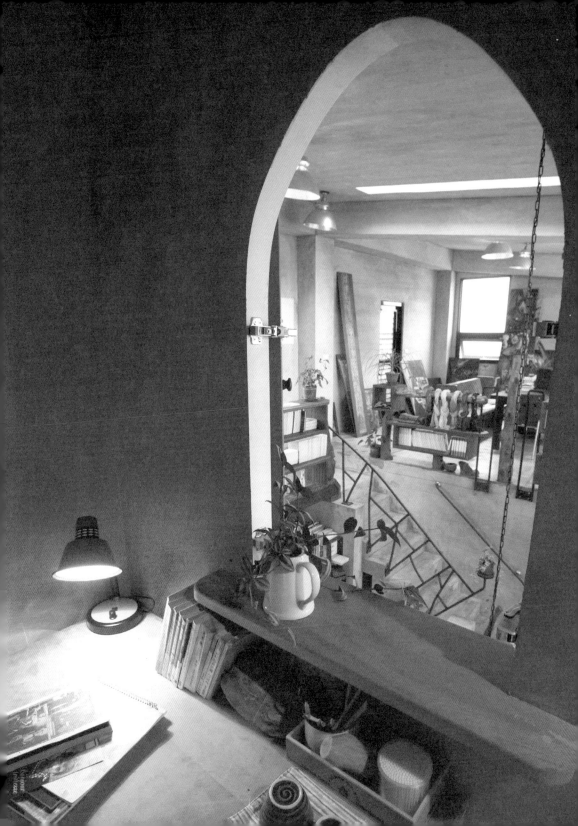

（上圖）：三號房牆面上的紅色圖案，是男主人一平的創作，他的畫風比較方正規矩，看似像一個大酒瓶，原來個性害羞的他，常常保持在微醺狀態下，才能放開地與客人聊天。

（下圖）：為圓自力造屋的夢想，家慧一家人在宜蘭鄉間買下500坪土地，羊夢的種子已逐漸茁壯。

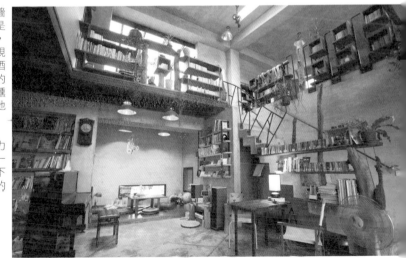

色，彷如置身於一張張動人的油畫中。

　　走出房門，遠遠看見家慧蹲在院子的草叢，正在採摘新鮮百里香、越南香菜、蒲公英葉子，臨窗的廚房，讓視覺得以向外延伸，四面採光的優質環境，讓用餐也成為一種享受。

　　當女人懷有童話般的心，更容易發現生活中的美麗，站在廚房的家慧，拿著綠色的香草搭配鮮黃的甜椒、火紅的番茄，作成生菜沙拉與越南春捲，還有親手現做的麵包，陣陣麥香盈滿整個空間，一頓色香味俱全的早餐，與房間牆面選用的綠、黃、紅、紫色系，相映成趣。

　　由於家慧不喜歡單一規律性的顏色，想要在房間的牆面作出漸層色調，一開始也不知道怎麼做，用布和海綿去做暈染，結果弄到滿手油漆、又很慢，最後改用滾筒，但缺點是只有直線條，經過多次嘗試才發現改用斜角來粉刷，利用不同的角度就能達到意想的效果。塗出心得的她表示，上漆時也不要太均勻，顏色要一層層的疊上去。

　　至於客廳與廚房，更是在細微處巧妙地融入各種顏色。如開放式的廚房，用烏心木板釘製而成的吧台區隔，漆上帶有乳白色的嫩芽綠，以及架上紅、黃兩色的琺瑯水壺，讓大面積的灰色水泥牆與水泥地面空間中，恰如其分，不顯單調。在這一片擁有花草、果樹、稻田的屋子裡，迎接每個造訪者的，還有充滿童真的小女主人，玩水槍、捉小魚，都能讓她大笑不已，看著她赤足站在濕潤的泥土上，捉起泥巴來和水，一顆如網球大小的泥巴球，遞到我面前，久違鄉土的天真，就像仙女棒，為這房子灑上幸福的色彩。

月兒彎彎 龜山島的神話藍

　　每個地方的開始，都有一個故事，在壯圍，一個愛情神話，讓一棟三十年的普通民宅，變成神話的異想空間，讓進去的人都彷彿體驗了一次時空傳說！

　　今天，放下手邊要交稿的壓力，關掉手機，開車前往台北人後花園的宜蘭，出了雪隧漫無目的的閒晃，看到壯圍時，心想就繞去找開私房菜的朋友吧！熟料，老闆不在家，只好繼續瞎逛囉！

　　從壯圍沿著濱海公路直駛，心裡納悶，海在哪兒呢？一路上盡是單調無趣的公路和綿延的老舊透天厝，赫然發現路邊連著兩棟色彩民居，一間漆上南瓜熟黃、另一間為全白色，牆上崁著「月兒彎彎」。好奇的停車詢問，開門的是沉穩內斂的男主人，入口那扇老木門，觀其風化的痕跡，估計也有上百年，有趣的是在白色水泥門框外，畫上一圈紅藍綠交織的花色圖案。

　　留著灰白短髮的他，T-Shirt、短褲加藍色人字拖鞋的打扮，一派悠閒。得知我正在尋找色彩民宿之後，大方的讓我入內參觀。

　　厚實的老門一伴關上，雅致靜謐的氛圍，完全隔絕了外面的車流聲，有一種雜念倒淨，只想放空的感覺。玄關硃砂暗紅的仿古矮櫃，配上棗紅的柔軟絲絨窗簾，如同穿上一件晚禮服優雅的擺動著。

　　裡頭一張仿古案桌，藤編的桌面、牆邊的鋼琴、壁上老婆的南洋畫作，不中不西不原住民的元素，隨處可見混搭的配置。當中最特別是一把用藤編椅面及木結構的古董椅，為日據時代一名日本官員家裡所有，請當時福州來台的師傅手工訂製，靠背上雕刻了豎琴圖騰，整體空間被主人陳諒笑稱為「南島殖民地的風格」。

　　翻查歷史，南島族群是從台灣延伸出去，當時的南島男子，天生就有冒險的慾望，告別妻小，坐著船從蘭嶼、綠島、菲律賓、關島等一路

單牆彩妝心法：

將房間的一面牆或一個角落，塗上色彩飽
和的深海藍、珊瑚紅、鵝黃等水性油漆，
便能將平凡簡單的燈具或桌椅襯托得獨特
又出色。
要使用高彩度色彩時，一定要選用電腦調
色漆，才能呈現飽和和豐足的色感。

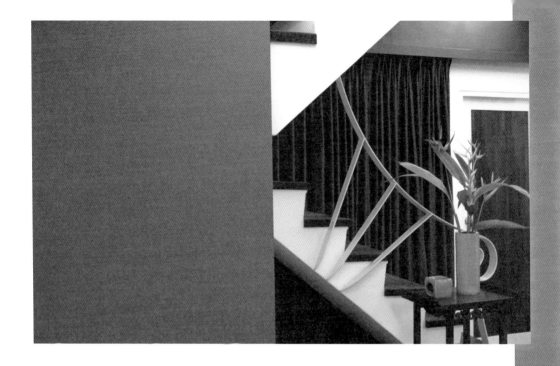

往東去，一去不回，據説最遠曾到達復活島，開枝散葉。

　　陳諒從事室內設計多年，感性的他，過去為了迎合客戶，往往只能放下自己的浪漫，直到結束台北的設計事務所，來到宜蘭選擇放慢的新生活，買到這間荒廢的紡織廠，才敢大膽運用色彩。他表示電腦調漆穩定性高、色彩飽和度夠，充分展現噶瑪蘭族（請看p.20）淒美動人的愛情傳説，再融入--點南洋風，成為這間民宿的特色，住進龜將軍的藍綠世界、海底公主的橘紅奢華、象徵法珠的珊瑚魔法，感受神話的魅力。

　　推開一樓的「珊瑚」房，十五坪的大面積，利用拱門、竹子來畫分不同的區域，既有穿透力、又能善用空間感。整個房間以神話中的法珠珊瑚為出發點，所以部分牆面與拱門都漆上了鮮豔的珊瑚色，但臥

月兒彎彎

地址：宜蘭縣壯圍鄉壯濱路三段552號
電話：(03)930-2866、0935-399-316
費用：雙人房平日3200/3600元；假日4000/4400元，
可包棟，費用電洽
網址：www.moonybay.com/2010/flash/

室的牆壁又以略帶暖調的小紫花色來搭配，同時營造貴氣與南洋浪漫。個人最欣賞主人自製的床背板，特別去永樂市場挑選的布面來包覆，上面有桃紅與鮮黃的圈圈圖案，躺在這張大床上，感受深海中魚群吐出的氣泡。

二樓的「綠海」則是用三個顏色來畫分，寓意龜將軍的人生三階段。獨愛那幅巨大的藍色扶桑花布，只要去過東南亞國家旅行，一定都不會陌生，所有觀光區賣的短褲、襯衫，都是用這種花布縫製，沒想到當成藝術品懸掛在居間，卻能大放異趣。

客廳牆壁選用了粉藍，呼應到一個原本活在海底自由自在的海龜，周圍都是充滿生氣的一片海水，心境是非常愉悅，尤其認識了海公主之後，甜蜜的愛情，就像是藤編沙發上的抱枕，有時灰藍有時豔紅。

而處在客廳與臥室之間的空間，沒有多餘的家具擺放，可以靜靜坐在這裡看書聽音樂，放空心靈。牆壁選擇了黃綠雙色，因為想表現出龜將軍在蘭陽平原那段的生活，所以取用偏向土壤的柑橘黃與平原的綠竹色。

最裡面的臥室，壁面粉刷為加州藍，結合四柱床的浪漫，彷如被海龍王變成一座島嶼的癡情龜將軍，永世只能沉睡在海中央。

至於三樓的「月光」，用了珊瑚色與柑橘黃來營造龍宮的金光閃爍，南洋扶桑花布也換上大膽的鮮紅，許多女性客人，都指定入住，因為都想當一夜公主。

回到二樓的玻璃屋，啜飲一杯冰茶，聽著陳諒訴說古老神話，以及

噶瑪蘭的神話

宜蘭的古名為噶瑪蘭，當初陳諒參加當地社團活動，聽在地耆老說起噶瑪蘭公主的神話。

海龍王希望女兒嫁給北海龍王的兒子，結果公主與平民龜將軍私奔，從海裡逃到平原，化身為凡人，過著幸福快樂的日子。有一天，海龍王終於找到他們，掀起海嘯，淹沒了南陽平原，好讓蝦兵蟹將上岸把公主捉回龍宮，而龜將軍被變成石頭，就是著名的龜山島。遭到軟禁的公主，想起噶瑪蘭族人因她被洪水淹死，相當自責，於是想起母親臨終前，送她的一顆願望珊瑚，最後她對著法林許願，化身為肥沃的土壤，散佈在平原上。

別以為故事就此結束，海龍王不甘心平原與龜山島，遙遙相對，於是把海蛇捉來變成一條沙丘帶，成功阻隔，這就是宜蘭濱海公路的海岸森林。

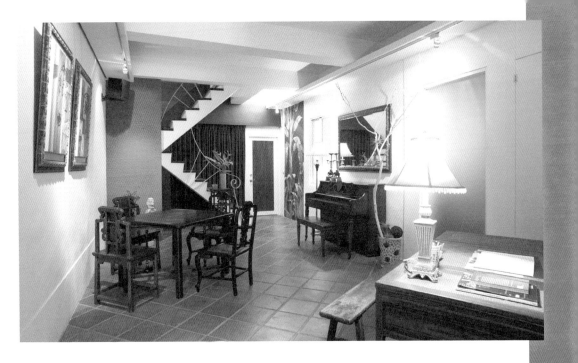

他曲折的人生轉變。言談間，感覺四十三歲的他是具有邏輯理性思考，卻又帶有一點浪漫的個性。

　　四年多前，當他患有胃潰瘍、肝功能指數飆高，身體狀況最差時，事業又遇到瓶頸，他無意中看了一本《移民到台東》，書中作者，僅帶著三十萬存款，就敢到異地重新生活，而他從設計助理一路苦幹才當上老闆，卻消退對設計的熱情，內心並不快樂，於是毅然結束公司，到宜蘭開民宿，進而也幫相同理念的民宿業者設計房子。

　　聽完主人的故事，隨著他越過庭院，穿過雜生海濱植物的小徑，到達寫著「左轉看海」、「右轉看樹」木牌的海岸森林，豁然開朗。前方就是海邊，還能眺望被雲海籠罩的龜山島。難怪，剛才開車時，無法看到海，因為大海已被森林重重隔離著，彷如湮沒人世，任誰也找不到的神祕異域。

　　這條海岸森林從頭城到蘇澳，唯獨介於壯圍的中間路段，最為人忽略，卻也因此保有了寧靜，無意間這裡變成月兒彎彎的桃花源。

　　當走在這條無人的海岸森林中，漸漸地，我已然體會他人生急轉彎的心境，莫急莫慌、放眼放慢，自會找到心中的神仙島，寫意地創造想要的生活。

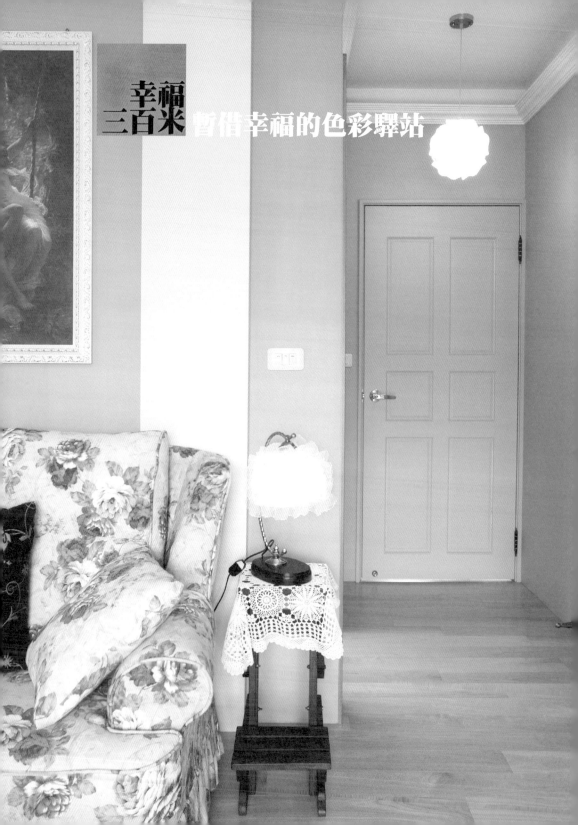

幸福
三百米 暫借幸福的色彩驛站

　　在一場民宿的講座中，每個業者都愁眉深鎖，只有一對年輕夫妻，臉上始終掛著微笑。當主講人提問：「有誰覺得開民宿很快樂？」他們毫不猶豫牽著手，高舉贊同。

　　原來，圓夢的背後，真正能找到幸福的人有多少？

　　帶著好奇，我來到宜蘭羅東的「幸福三百米」，這對平凡的小夫妻陳珈合與郭哲均，住在與娘家三百米的距離，有父母、老奶奶的支持，四代同堂洋溢的快樂，感染了每一位過客。

　　屋內的色彩，與我所猜測的一樣，整個空間充滿幸福的粉色系列，粉紅、檸檬綠、紫玫瑰、溫暖橘、微風藍……，足足用了二十二種顏色的油漆來粉刷，以色彩區分空間，如客廳的鵝黃色牆面、飯廳為偏白的蘋果綠、廚房櫥櫃則是粉紅與藍的組合，至於一進門玄關旁的鞋櫃，就醒目地塗上女主人Vivi最愛的粉紅色。

　　二十九歲的她，人生就像芭比娃娃的夢幻世界，開放式的廚房，中島台木製的下方，也大膽漆上粉紅色，在這片屬於女主人的粉紅角落，她為我調製了一杯香濃的抹茶，粉嫩的青綠色，讓人不自覺地放鬆而打開話匣子。

　　含著幸福的湯匙出生，大學未畢業，經營民宿的父母，已經為她準備獨棟的Villa，但是她沒有眷戀，與男友一同前往英國選修飯店暨觀光管理，攻讀碩士學位。

　　就在一次參訪莎士比亞的故居，讓她對色彩有了新的體驗。位於英國此邊的史特拉福(Stratford-on-Avon)是一個古老小鎮，原本Vivi也與大部分的遊人，把注意力集中在大文豪的幾所故居上，欣賞著白牆黑木條的都鐸式建築。但是她後來隨意逛入一條小巷內，卻發現其中一間民宅，外牆漆上粉紅、嫩黃、天空藍等，混搭出十分協調的粉嫩顏色，當

隨意不雜亂心法：

黑白為主的簡約風格適合東西不亂放的整潔主人。

要享受國外電影中東西隨意亂擺卻不顯得雜亂的生活風格，只要將牆面塗上具有溫馨感的鵝黃、蘋果綠、霧粉紅或蜜桃橘等漆色就可以了。

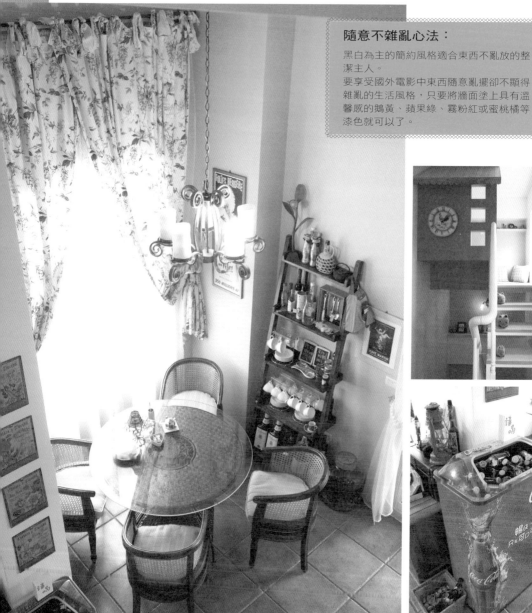

下讓她內心受到很大的衝擊，打破過去單一用色的傳統觀念。

　　之後，她又去歐洲各國遊玩，在造訪法國、義大利、西班牙、瑞士、德國後，發現歐洲的建築物，不管是走在城市或鄉村，往往一整排的房子外牆，分別漆上粉紅、鮮黃、海藍、嫩綠、橙紅，用色鮮豔，與周遭的藍天、綠地、水光，融為一體。當下她就在心中許願，將來擁有自己的房子時，一定也要親手打造，如此具有生命力的色彩。

　　Vivi表示，婚後買下這棟三層樓高的透天厝，原本是要自住，四個房間的顏色，也是以家人的性格為考量，只是當房子裝潢好之後，公婆偶而小住、小姑又出國，至於剛出生的兒子也要與她同睡。所以一下子空出三個房間，與先生商量後，分別命名為一百米、兩百米和三百米。決定開放這幸福的驛站，繽紛的顏色，讓暫借的都市人，得以撫慰疲憊的心靈，揮別無趣的黑白人生。

　　推開那道亮眼的粉紅色房門，不禁驚呼：「嘩！太夢幻了吧！」二樓的「一百米」，就像是芭比宮廷房，這可不是小女孩的專利，因為Vivi的公婆，台北的住家，其臥房漆的也是粉紅色，所以她就延續這個夢幻的元素。加上房內銀蔥淺灰的閃亮窗簾、瑪瑙色水晶燈、維多利亞白玫瑰浮雕線板，還有一幅幅小情侶的海報，羞澀的童真，勾起心中久違的初戀心跳，重新和你的伴侶好好享這久違浪漫的甜蜜感。

　　三樓的兩個房間，分別為「兩百米」的海豚藍，原是要設計給開朗的小姑，打造適合她的傻大姊個性，特別選用溫和的鵝黃來搭配，以及紅花布面的雙人沙發，擋不住的慵懶度假氛圍，來首小野麗莎的Samba de Verao（夏日森巴），給工作狂的你，偷享一晚的寧靜。

　　「三百米」是紫色小天地，希望兒子在成長過程中，能攝取到該色彩具有的靈性，因為薰衣草田的紫，代表著大自然的能量，有助於心靈層次的提升。薰衣草紫的牆壁，搭配明亮的蘋果綠木框裝飾，同時床單、窗簾、紗帳也以淺綠來烘托出紫色能量的強度。

　　那些仍在尋覓幸福的敗犬女郎，住在象徵蛻變的紫色房裡，短暫的充電，讓害怕受傷的心，更有勇氣去愛，來這裡暫借幸福的能量。

　　還有喜歡賴床的人，到了這裡，不用擔心早餐的問題，每人一套的清粥小菜，從早上八點半開始供應到中午。十一種小菜攤開來，真夠震撼！全由Vivi的八十幾歲老奶奶操刀，從年輕到現在，這位老人家生命

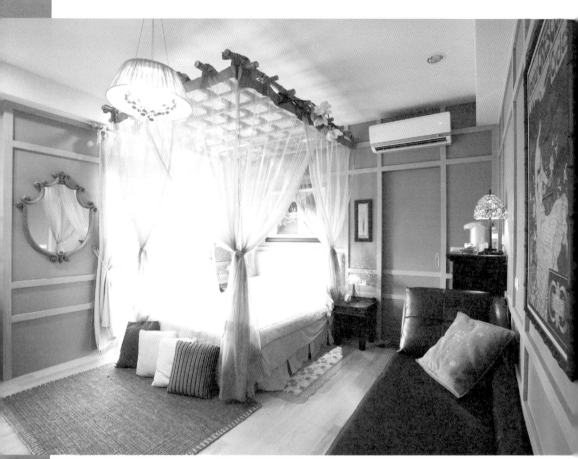

早晨醒來，當晨光微
微透過紗帳灑落在床
上時，溫暖的呼喚抵
過任何機器鈴聲。此
時，抬頭一看，發
現床頂竟然是天然
竹架，這可是Vivi的
創意，請來老師傅花
兩天的抬頭功，用麻
繩逐根將竹子綑綁而
成，如此費工，就是
想取代四柱床的壓迫
感。

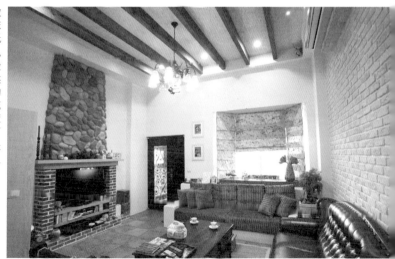

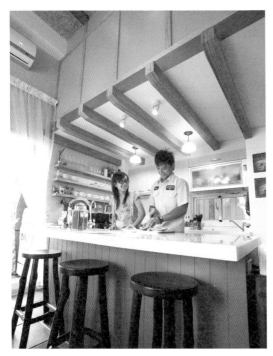

中的每一天，都在研發各種手路菜，如每年端午節，把豆腐連續曝曬幾天，作成香氣撲鼻的豆腐乳、爽口下飯的粉肝、皮脆肉甜的鴨賞，難得有人願意費時費工，分享這古早滋味。

　　帶著滿滿的元氣，繼續往旅程中的下一站前進，離開前，回頭看著門口吊著的招牌，淺柑橘色的童話屋上寫著「Happiness」。

　　有人跑畢全程的人生路，也找不到他/她的幸福……

　　　　　　為什麼有人離家二百米就能找到幸福，你卻要花畢生精力去追求……只看，各人對幸福的定義，要求的多寡而已！

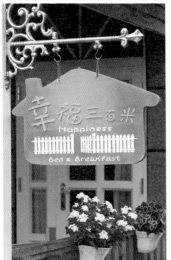

幸福三百米

地址：宜蘭縣羅東鎮新群南路191巷11號
電話：(03)960-5480、0910-058-080
費用：雙人房平日2800元、假日3300元
網址：www.thedew.com.tw/

掌上明珠

稻田中的星級餐廳
美味指數：5*

隱藏在宜蘭稻田鄉間的五星級餐廳，取名「掌上明珠」，料理採預約制，不接受十二歲以下兒童訂餐，但依然吸引無數食客上門，厲害之處在於老闆嚴選食材的堅持。選用宜蘭東北角海域當令的野生漁獲及台灣蔬菜，尤其是海鮮部分，「每日限時專送」。廚師下午兩點開車到附近漁港，等候配合的船家一靠岸，馬上挑選新鮮捕撈到的漁獲，再趕回餐廳烹調。

主人吳英賢本身小時候在此種田，長大後創業開設電子零件公司，將近退休之齡，重回自己的土地上，興建一座仿似私人博物館的創意料理。室外擁有大片綠地，仿中國庭園的老松、竹林、小橋、流水造景。室內四處皆是吳英賢收藏多年的骨董藝術品，不過只能用雙眼欣賞不可留影。

地址：宜蘭縣壯圍鄉美城村大福
　　　路二段102號
電話：(03)930-8988
營業時間：11:00~22:00

礁溪蔥油餅

炸蛋蔥油餅
美味指數：5*

一般市面的蔥油餅，都是先加入蔥花整好的麵糰油煎，但這間的蔥油餅很神奇，可以選擇要不要加蔥或加雞蛋，用豬油炸熟，外表很像一個炸彈球，又叫做炸蛋蔥油餅，餅皮的質感咬下頗像印度薄餅。這蔥油餅由原先的行動攤車搬到隔壁店面經營。四十幾年來，從早上九點賣到傍晚六、七點左右，每月不定期休息。記得吃完蔥油餅，留肚吃隔壁的正常鮮肉小籠包。宜蘭人吃法，不沾薑醋，因本身內餡已經夠味，吃辣者可以沾帶

地址：宜蘭礁溪路四段與育才街
　　　口，礁溪國小對面
營業時間：9:00~19:00

有花椒香味的辣醬，夠香口。

羅東夜市

東台灣人氣夜市

美味指數：5*

地址：宜蘭縣羅東鎮民生路和興
東路口(羅東郵局旁)

營業時間：14:00~22:00

羅東夜市橫跨羅東鎮上民權路、公園路、民生路三大區域，店家在門口擺放一排排整齊的餐桌，獨特的擺攤方式，是羅東夜市的特色之一。人氣小吃多不勝數，絕對要空肚去掃街，多間攤販都要抽號碼牌等候，每間都要等上半小時以上。不想浪費時間就要吃得聰明，先到鄭家潤餅捲買外賣，再殺去人潮最多的「阿灶伯當歸羊肉湯」或隔壁的「羊舖子」，邊排隊邊吃潤餅。接著到包心粉圓左邊的烤肉攤抽號碼牌，挑選要烤的食材，如甜不辣、鴨舌、豆乾、雞翅等，然後去其他商店逛或玩玩夜市遊戲攤位，最後回去拿燒烤和外帶一碗包心粉圓當消夜，十分有滿足感。

羅東碳烤燒餅

在地鹹酥美味

美味指數：4*

地址：宜蘭縣羅東鎮南門路32號
電話：(03)955-0731
營業時間：
週一至週五10:00~17:30、
週六7:00~17:30，週日公休

這是一間絕對不能錯過的燒餅店，店內的招牌就是鹹酥餅，手工製的圓形酥餅，是當地人吃了多年的小點心。每逢出爐時間，門口出現排隊人潮，現場可看到一群媽媽們，努力地把切末的宜蘭三星蔥和攪碎的肉末，包進一個個餅內，然後貼在烤桶周邊，再經過碳烤之後，金黃色的外表，嚐起來又酥又脆，十塊錢的鹹酥餅，一口吃進嘴裡就能感受到蔥餅香，不會太過油膩，幸福的滋味在口中散開。

台南

感受
角落

感受
角落 角落裡的煎茶綠

感 受 角 落

每次去台南，都是把時間花在吃上面。

芋粿、春捲、鹹粥、菜粽、擔仔麵、豬心冬粉⋯⋯實在太好吃，未能全部列舉。吃喝一輪之後，又趕往下一個行程，從未有時間住下來，與這座古城好好對話過。

這一次，重遊四百年歷史的神農街，發現荒涼的街屋變得前衛熱鬧，因為年輕人與藝術家的進駐，出現了藝文空間、古董店、酒吧等，把原本人去樓空的斷垣殘壁，重新拼出歷史空間的現代式。

當閒晃到街尾的轉角處時，一組用紅色油漆手寫的門牌號碼，吸引我的目光，往內瞧，發現這裡由三棟老宅組成，有趣的是，其中一間漆上奶油色和紅棕色的平房，牆上寫著「感受角落、從旅行的家開始」。

沒想到在這隱密的角落，會有這麼一間充滿迷人香氛感覺的民宿，當下就決定住一晚。全屋的暖色系，腦海中不斷浮現出各種氣味。房間的煎茶綠如同一杯充滿海苔香的抹茶，帶有鹹鹹的海水味，很自然地就與客廳的藤色聯想在　起，因為奶油的色調，馬上讓我回味起法國布列塔尼的手工海藻奶油，塗抹在微烤過的全麥麵包上，交錯著麥香以及細膩的鹹味。

老宅的外牆與門窗、以及木櫃上的紅棕色，隱約飄來一陣帶有苦甜巧克力的咖啡香。每回看到色彩時，總會聯想到食物或香氣，因為人的感官是互相聯繫。

主人馬伯桑是一位愛笑的年輕人，熱心帶著我繞到房子後方的小花園逛逛，地上堆滿的老門窗、樑柱、舊地板訴說著房子的故事，因為老宅早在二次世界大戰中被美軍打落，現址是在民國三十五年重建，至今也有六十年歷史。

馬伯桑當初第一眼看到房子時：「整間房子沒有朝氣」，當拉開那

扇木門時，發出咿呀呀的聲音，門板上的漆也因時光摩擦而脫落，露出裡面條理分明的木紋，整個牆壁都是壁癌，漆著破舊的粉藍，憑著直覺，當下他就決定租下來，決定要把原先的顏色改造，重新漆出活力。

　　他在台南生活八年，熱愛品嚐當地小吃，家裡還擺著百年手工煎餅店的鎮店招牌「味噌煎餅」，配上古早的冬瓜茶，甜甜的蜜糖色，頗符合主人溫和的個性。

　　耳邊聽著馬伯桑偶像陳昇的「把悲傷留給自己」，坐在客廳旁的台灣早期橘色老沙發上，腳底傳來灰色磨石子地板獨有的冰涼感，加上舊電扇吹出清爽的風，但坐在我對面的年輕人只有二十八歲。

他表示大學在台南度過四年，在崑山科技大學視傳系畢業後，回北部當兵，對古城念念不忘的他，退伍後又回到台南，在出版社當美編，因為編參考書的工作太悶，選擇成立個人工作室，做平面廣告設計，在這低潮的兩年中，常拿著相機紀錄在台南的點點滴滴。

有一天他在神農街閒逛，打算設計路線時，剛好在轉角，有位滿頭白髮的婆婆坐在自家騎樓下，他隨口問對方附近有沒有兩層樓房子要出租，沒想到她就真的帶著馬伯桑找到這間老宅。

房子前身為縫紉補習班，閒置一年，正好對味給喜歡舊物的馬伯桑相中，誤打誤撞的讓他當上民宿主人，也靠著朋友的幫忙，前後花兩個月時間整修，把老房子風霜的容顏，慢慢漆上新的生命色彩。

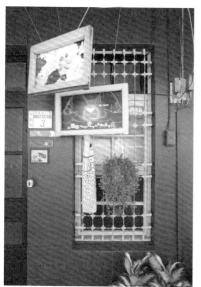

感受角落

地址：台南市中西區民族路三段151巷3號
電話：0987-798-152
費用：雙人房1200元、加一人300元，單人夜宿一晚700元
部落格：www.wretch.cc/blog/Acorner

　　雖然是在台北金山海邊長大的小孩，卻喜歡上這裡的慢步調和古蹟文化，所以在為客廳決定顏色時，馬伯桑第一個想到的就是藤色，奶油般的色調帶來一種溫暖、素雅的氛圍。

　　而外牆的紅棕色，會有沉靜的效果，就像濃郁的黑巧克力，焦糖與果酸的芳香能鎮定情緒。馬伯桑透露，曾經有客人，在自己家可以半夜兩、三點都不睡，來到這裡卻能安靜下來，不想出去逛，只想好好看一本書，原來用對顏色也可以讓人放空。

　　房間的煎茶綠，是朝氣所在。原本喜歡橘色的馬伯桑，擔心太鮮豔，無法讓人在室內久待，最後透過電腦調色找到翠綠的煎茶綠，剛好與窗外的花園有所呼應，牆壁像是一個大畫框，襯托了大自然的綠，與窗外的青蔥嫩綠呼應，又讓我聯想到菜粽的月桃葉飄香。

　　雖然房內都漆上相同的煎茶綠，但細看就會發現右邊的房間，是屬於春夏的綠，床單、窗簾、燈罩都是小碎花圖案，牆上掛的攝影作品，也刻意挑選了桃花、九重葛、小黃花為主，營造芬芳的氛圍。

　　至於左邊的房間，是象徵台南的暖冬，所以依然讓其保有煎茶綠的特色，代表著存在的希望，不是帶有憂傷的蕭瑟。一張黃金海岸的夕陽照片，四草海邊漂流木作成的衣架，在在充滿了台南的鄉情，讓流浪的旅人，有一個靠岸的地方！

　　新舊交錯的復刻空間，讓我們感受到年輕人「為賦新詞強說愁」的情懷，窗外移動的光影和一盞泛黃的檯燈，交織著花樣年華般的舊氛圍。牆上暗調的照片，吸引著旅人的目光，到底主人是帶著一種什麼樣的心情，來紀錄舊物殘存的線索與生活痕跡呢？城市的世界太複雜，這裡，是給思念台南的旅人，好好感受泥土香的角落。

台南海安區神農街

老街變潮區

具有三百多年歷史的神農街，附近的五條港曾是古運河水道，曾經繁華一時，之後逐漸凋零，幾年前只剩下街頭的木作老店永川大轎，六十多歲的王永川，帶領的師傅手工雕刻的神轎栩栩如生。但是，在這兩、三年內，藝術家、和年輕人陸續進駐，扭轉荒廢的街屋，賦予舊房子新生命。如由兩兄弟經營的「太古」，親手打造復古味道濃厚的小酒吧，提供簡單餐飲，店內更有他們四處蒐集來的老家具、舊玩具，非常有Fu，喜歡懷舊氛圍的人，絕對不能錯過！

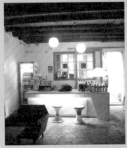

地址：台南市神農街94號
電話:(06) 221-1053
營業時間：18:00~2:00、週五至3:00、六日16:00~3:00

ORO

排隊人氣咖啡店
美味指數：5*

擁有極簡風格的咖啡店，最吸引的卻是，每天早上提供的豐盛早餐，想要吃得到，還要一大早前往排隊，假日更要拿號碼牌等候，一點都不誇張。因為這是台南少有的簡潔現代空間，來這邊喝上一杯咖啡，吃個早餐，除了享受美味，更能感受到老闆的品味，餐具選用德國Rosenthal旗下的Thomas，聽的高級音響是英國B&W，吧台前還擺設丹麥國寶 Hans J. Wegner 的經典座椅。

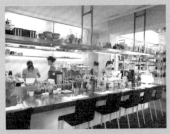

地址：台南市西門路二段333巷8號
營業時間：9:00~19:00

整店裝潢以原木、黑灰白四色為主，挑高天花板，感覺烏意，尤其貫穿兩層樓的不鏽鋼書架，最為特別，如果你不怕高，還能爬上那道通往二樓的鐵梯，找尋一本你想看的書本，品嚐一口每天限量的六杯冰滴咖啡，溫潤香醇的香氣，好好善待自己一個午後吧！

地址：台南市西門路二段333
　　　巷8號
電話：(06)227-4101
營業時間：7:00~17:30

富盛號碗粿

彈牙米食
美味指數：4*

原是街頭小吃的碗粿，近年也躍上國宴的代表菜
色。這間位於台南市永樂市場的碗粿，是延續古
法製作的碗粿，創立63年，傳到第三代，依然大
受歡迎。原因在店家對米的堅持，一定要放上一
年半至兩年，這樣磨出來的米漿才夠香和蒸出來
的碗粿夠彈牙。甚至連搭配碗粿的醬油膏也是自
製，將肉汁加醬油、番薯粉調製而成。

金得春捲

金黃香脆外皮
美味指數：4*

地址：台南市民族路三段19號
電話：(06)228-5397
網址：http://www.linyutang.
org.tw/popia/
營業時間：8:30~18:00

在泉州與廈門也流行吃的潤餅，傳到台灣後，每
逢清明祭祖後，必吃的一種食物，也是凝聚親人
團圓的象徵。之後，漸漸流傳各地，變成夜市內
最常見的小吃之一，稱春捲或潤餅。這間在台南
市最老的潤餅店，用的餡料多達十幾種，有豆
乾、肉絲、芹菜、蒜苗、花生糖粉、雞蛋、高麗
菜等，老闆不嫌麻煩，將每一種材料都分開用少
量豬油爆香炒熟，尤其豆乾以文火炒到水分乾
透，保持豆香和不會糊爛。
但最特別用上蝦仁及皇帝豆入料的潤餅，就連灑
在上面的花生糖粉，老闆亦嚴格要求，選用上等
大粒花生磨碎，加入研磨翻熱的砂糖，包以兩張
圓皮及一張四方餅皮包餡。
　　此處的潤餅用火輕微香煎外皮，吃起來口感
特脆酥。

墾丁

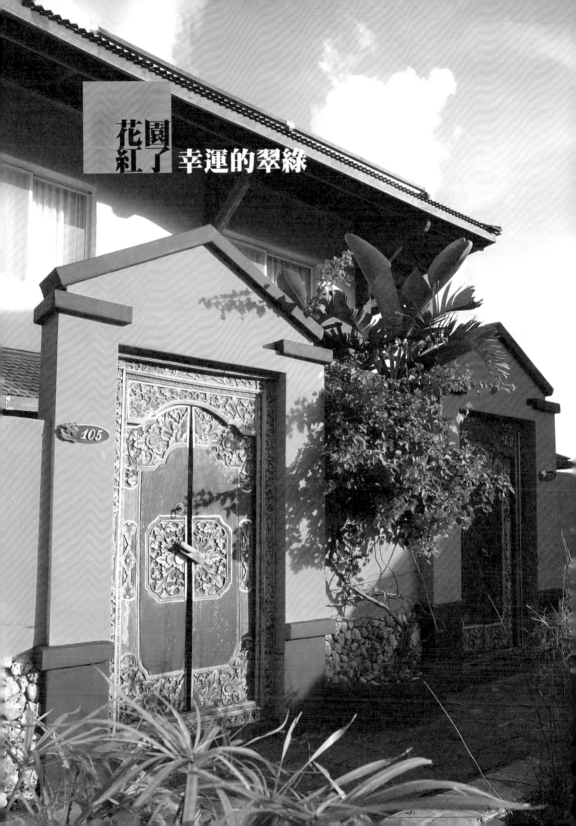

花園紅了　幸運的翠綠

　　有人說能看到翠綠的五色鳥，就會帶來幸運的說法，雖然不怎麼迷信的我，卻真的有過兩次的幸運經驗。

　　四年前，在峇里島旅行時，有幸遇上當地特有的爪哇魚狗（五色鳥品種），這次在墾丁旅行時，眼前飛來兩隻五色鳥，當牠們追逐飛翔時，身上的紅、黃、藍、黑、綠，猶如兩把彩色扇子，在空中飛舞，很美！兩次與幸福青鳥的偶遇，都意外讓我找到夢想中的Villa。

　　漫步至船帆石的一條小巷子，眼前被一大片漆上紅、綠、白、黃的牆面所吸引，上頭畫了一朵巨大的鮮紅扶桑花，最巧妙地是角落的爬牆虎，青色藤蔓連理到畫中，讓我想起日本建築大師安藤忠雄在直島興蓋的那座「地中美術館」，成功把自然與建築融為一體。

　　「花園紅了」四個大字和立體的花草圖案，被框在木製畫框裡，手製的純樸感，讓人感覺不是那麼的商業化，很像到了朋友的家，非常的自在。

　　走進這棟別墅，當中最吸引我的是戶外那座叢花環繞的花圃，整個人立即被包圍在花花世界中，嫩黃的雞蛋花與黃蟬；豔紅的扶桑；桃紅的九重葛、夾竹桃、睡蓮；還有紫色的布袋蓮，披上亮眼橘黃與耀眼的寶藍外牆，用色相當大膽，屬於新穎手法，有別於一般以白、灰色等低彩度的傳統峇里島Villa。

　　當我第一眼看到女主人Amy時，我就知道答案了。一身的古銅閃亮蜜糖膚色，嘴角常掛著燦爛的笑容，人與空間都散發出盛夏的熱情，很快地就能拉近彼此間的距離。

　　由於母親是排灣族人，Amy身上也流著喜歡大自然的血液，愛自由的她，十幾年前，有機會上台北的銘傳大學（當時為五專）念國貿，但是從小在觀光區長大，所以放棄在北部發展，反而回到墾丁的餐廳工

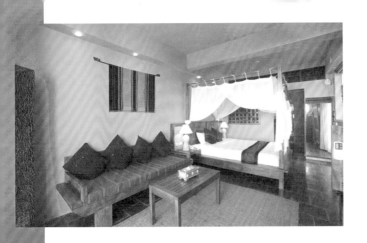

作，跟著一名曾在飯店當過主廚的瑞士人學做Pizza，後來老先生過世後，她就把店頂下來，開始經營起餐廳，之後認識了來台當遊艇監造的英國籍老公。

兩人婚後生下三個小孩，有感原本的住所太擁擠，決定買地自建Dream House。六年前從印尼用貨櫃把建材、家具、擺設，通通運回墾丁，親手打造了這間百分百的南洋Villa，後來覺得土地面積太大，才在自家旁邊，加蓋一棟三層樓的別墅，分成五間客房，與人一起分享這個擁有望海的花園民宿。

偏好熱情暖色調的Amy，決定在空間中以大面積的橙色作為主調，但是她在色彩走向上，一分為二，明顯區隔開室內與戶外的差異。如陽台、走廊、外牆的部分，全部漆上飽和的橘黃色，搭配著牆角的寶藍色，聯想到墾丁的陽光、蔚藍的天空與海洋，這樣的色調十分搶眼，也符合當地氣候的色彩，呈現墾丁的陽光及自然風貌。

至於房間的牆壁，只採用珊瑚紅和米白兩種溫和色，因為過度強烈，會給人產生壓迫感，無法放鬆。就像Amy在網站上寫的：「請不要帶太多的行李，帶著拖鞋與T恤即可，也不要帶來壓力，帶著散步和發呆的輕鬆心情。」

仔細觀察，主人家可是把色彩留給了細節處，包括床面、玄關櫃、沙發上，擺有棉麻材質、色調鮮豔的桌布或抱枕，加上牆壁的扶桑花壁飾，就能輕鬆以橘黃、粉綠、珊瑚等色來呈現熱帶意象。地上鋪的紅磚，以灰黑白的磨石子相間來烘托，南洋中帶入一點本土的情懷，夜晚點上蠟燭或光源昏暗的燈飾，人也會不自覺地放慢腳步……

從年輕時就喜歡四處旅行的Amy，當夫到印尼峇里島時，莫名就愛上緩慢的南島步調，觀察當地建築設計後，取材上多用原木、藤編與棉

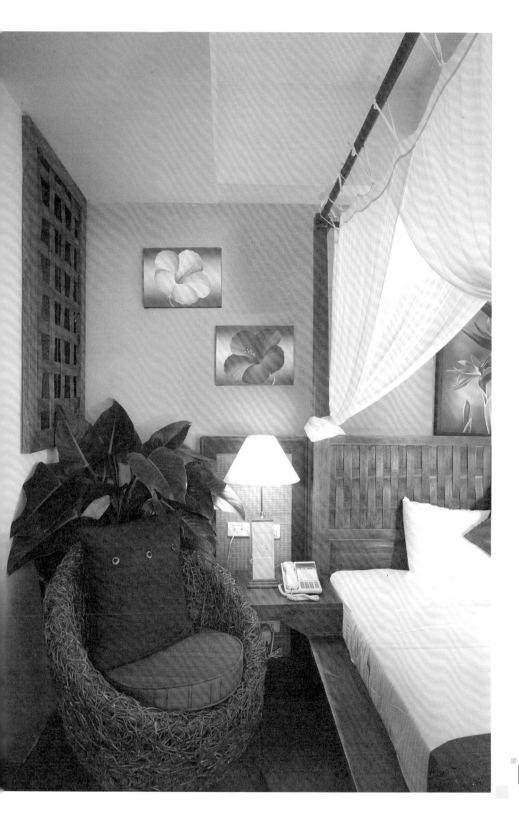

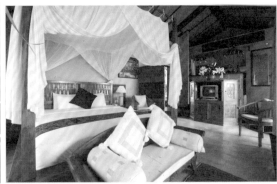

105

色彩搭配比例法：

這個令人驚豔的意象，是由門與外牆大面積的橘黃色，搭配藏藍勾勒門牆邊框，再點綴著木門內細膩的紅綠雕花而成。
只要運用60/30/10的配色比例，就可以讓多種色彩的視覺感受豐富又舒暢。

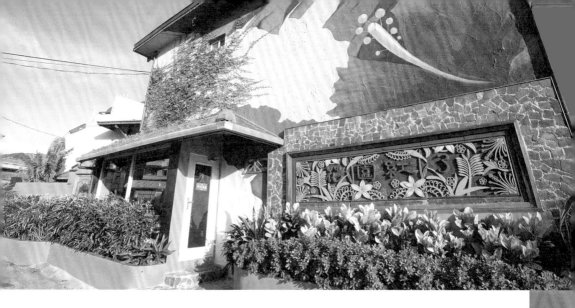

麻等一些自然素材，搭配戶外的開放式花園和流水景觀的池塘，尤其空間無界的開放建築型態，也很適合墾丁，因為她認為印尼與墾丁有著很多相似之處，皮膚黝黑的島國居民個性都很隨和開朗。

　　所以民宿的三種房型，都是採無隔間的設計，位於二樓的雙人房和三樓挑高的蜜月套房，屬於隱密性較高的獨立空間，擁有私人小花園，和面海的超大型陽台，但個人認為，來到墾丁，不喜歡被關住的感覺，一點也不放鬆。

　　所以我會選擇位於一樓面向庭院的房間，隨時都可以走入花園中，在南亞風情十足的茅草涼亭，不由地坐下來，聽聽巴士海峽海水拍打船帆石岸邊的浪聲。

　　在距離不到一百公尺的沙灘，遠處的海風徐徐吹來，夾雜著花園中各種植物的香味。有感在這忙碌的夏季，即使沒能出國旅行，也能滿載南洋般的陽光、色彩與微笑而歸。

花園紅了

地址：屏東縣恆春鎮鵝鑾里船帆路846巷18號
電話：(08)885-1001、885-1011
費用：雙人房平日2400~4800元、假日2980~5980元；四人家庭房平日3600、假日4580元
網址：www.redgarden.idv.tw/

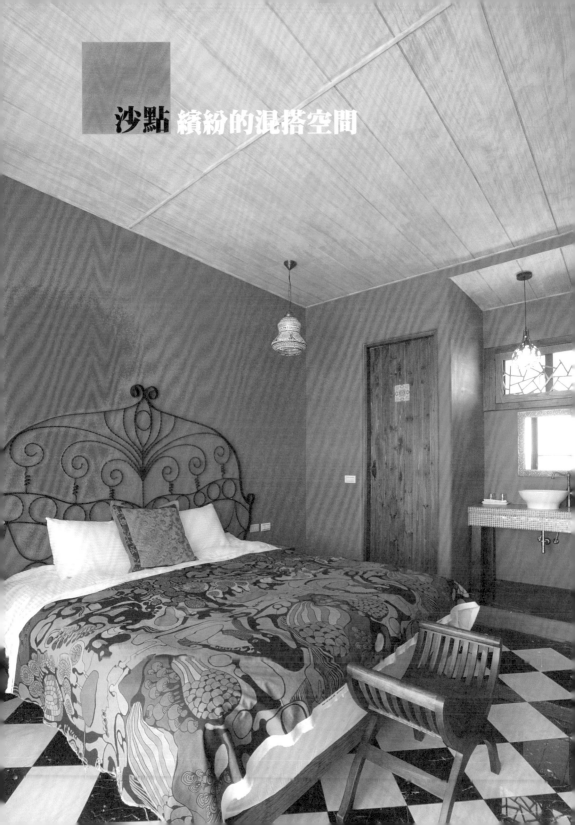

沙點 繽紛的混搭空間

　　這間民宿，讓我想起小時候的調色盤，每次在畫畫時，總喜歡將一支支的水彩，擠在上面，發揮創意，盡情揮灑。

　　因為在這裡，你幾乎找不到相同顏色的房間，葡萄紫、橘黃色、桃紅色、紫丁香、墨綠、芥末綠、柑橘綠、海水藍、粉彩藍、野椒橙、金盞橙、南瓜熟黃……，整棟二層樓的空間，驚人地使用了四十幾種顏色的塗料，比彩虹還要絢麗的顏色啊！

　　你一定會驚訝，怎麼會有人如此大膽，可以將各種對比顏色混搭得這麼融合，卻不會覺得混亂，完全打破一般人不敢用色的正規正矩。

　　除了牆面使用多種顏色的塗料，就連家飾也徹底的誇張，花色圖案窗簾、碎花靠墊、彩色玻璃燈罩、黑白格子地磚、條紋床幔、七彩床單……，簡直讓人眼花撩亂。也促使我一踏進去之後，就不停追著主人吳大哥，趕快開啟下一道房門，趕快來猜猜，迎接我的又會是什麼樣的色彩。

　　好色，從建築物的外牆開始，過去的水泥牆面，變成橘黃混搭的火熱雙色。與周邊自然環境產生對比強烈，醒目的顏色讓它成為附近的地標。

　　一進門的吧台區，搶眼的寶石藍牆面，搭閃亮白的馬賽克磁磚，頂頭的小吊燈還是性感的豹紋圖案呢！穿上春夏最流行的甜美碎花連身褲，坐上鮮紅或艷橘的高腳椅，把自己也融入好「色」的環境中。

　　大廳右邊的主牆，乍看是漸層的葡萄紫，實際上用了紫、黃、白的漆料，刷出像玫瑰花瓣的效果，當初吳大哥很擔心這樣的漆法能看嗎？結果這面牆，成為每個到訪客人必拍的場景。

　　顏色使內部每個空間，處處都能成為鏡頭下的絕佳取景，不管是站著、躺著、趴著、坐著都可以拍照。眼前一對年輕情侶，四處拍照留

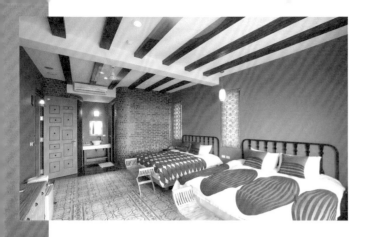

念，走到金黃色、和貼有馬賽克的柱子時，女生擺起雙手環抱，回頭微笑的俏麗姿勢，嘩！原來抱著也能拍，果真沒有辜負老闆的心意。

　　沙點一共有九個房間，用色選擇十分大膽前衛，每一間都讓我歎為觀止，Room 32，牆壁刷上豔麗的桃紅色，加上黑色鑄鐵大床，搭配法式風情的黑白地磚，前衛與復古的衝擊，早已擺脫過去中規中矩的大地色系、完全沒亮點的房間。

　　當中最討我歡心的還有Room26，加州藍的牆面，給人一陣微風吹過的清涼舒爽。掛上白色布幔的四柱大床，以及窗框、天花板，都經過白色刷漆處理，使木紋若隱若現。房間的白色地磚上，俏皮的黑色小花圖案來點綴，躺在柔軟的羽絨枕頭上，感受著法屬印度殖民地的浪漫色彩。

　　以往常被忽略的親子四人房，在這裡也有著迷人的嬌豔。如Room21，夢幻的紫蘭色牆面，配上專程從摩洛哥坐船等待一個半月的地磚，奶油白的底色，上面有芥末黃、杏仁綠、覆盆子色的圖案，如此慎重，讓住的人也有被重視的感覺。

　　還有，充滿著想像空間的Room11，把異國紅橙塗刷在黃底的牆面上，創造出奇幻的雲朵效果。浴室的彩色玻璃磚，以陽光與色彩溫暖冷色調的水泥牆面。

■ 如何運用雙重色澤

想要塗刷出雲彩般的漸層色澤，必須運用一點小技巧。先在底層塗上一層你喜愛的顏色平光乳膠漆，確實陰乾後，再將另一種顏色的塗料，最好先用油漆刷沾染後，再刷到海綿上，以畫大圓的方式，在牆面上塗刷。這樣可避免沾吸過多油漆，使漸層效果輕薄自然。

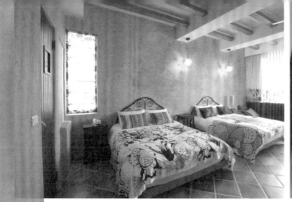
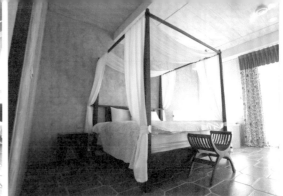

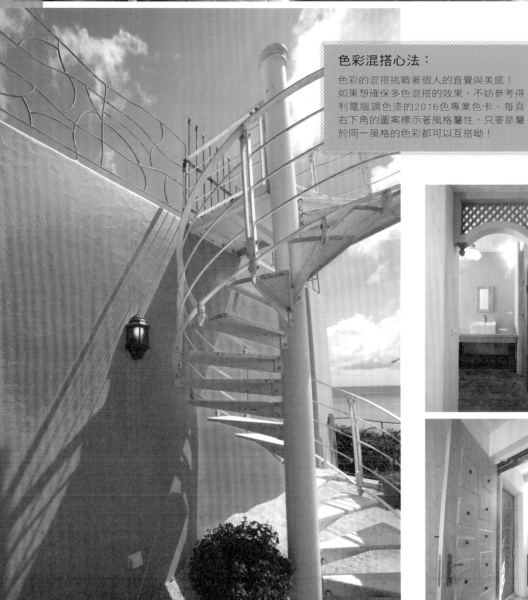

色彩混搭心法：
色彩的混搭挑戰著個人的直覺與美感！
如果想確保多色混搭的效果，不妨參考得
利電腦調色漆的2016色專業色卡。每頁
右下角的圖案標示著風格屬性，只要是屬
於同一風格的色彩都可以互搭呦！

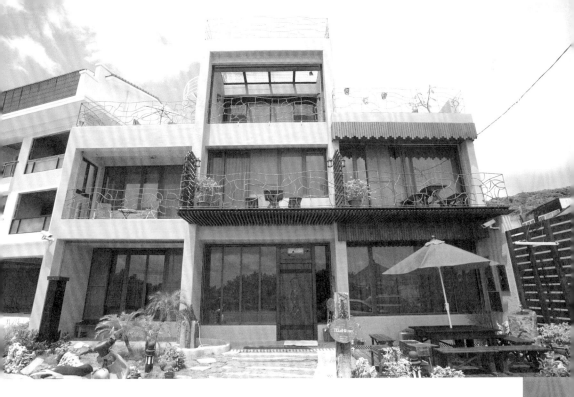

穿梭在不同的空間，我還發現其用色絕招，還必須延伸到其他的配件上，像窗簾與被套，選用了多種繽紛華麗的布料，來襯托鮮豔的牆面。如窗簾有咖啡色絨布、桃紅色透明紗、印度圖騰純棉、碎花麻布……；而床組有普普風、黑白大花、花鳥童話圖案……。就連浴缸也用上閃亮白、芥末黃、海水藍等不同顏色的小磁磚，作馬賽克拼貼。

身為台中人的吳大哥，過去從事外銷彩色玻璃的事業，九年前因為工廠西進大陸，原本也要跟著前進的他，被太太威脅要離婚後，趕緊把公司結束。而一年去墾丁玩水十幾次的他，在當時嗅到民宿商機，乾脆全家移民到墾丁開民宿，趕上極簡風格，走進黑

沙點

地址：屏東縣恆春鎮鵝鑾里砂島路230號
電話：(08)885-1107、0937-705-200
費用：每季訂房優惠不同，費用電洽
網址：www.sand.com.tw/

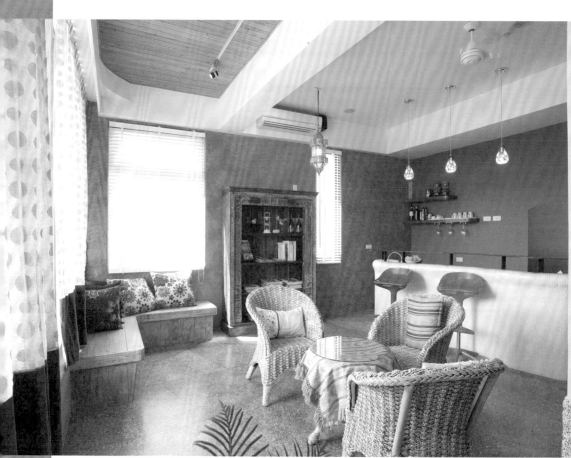

沙點以繽紛的色彩營
造出熱情的南國風
情，一樓開啟的公共
空間以色彩分區，藍
色為吧台區、橘紅色
是休憩看書所在。

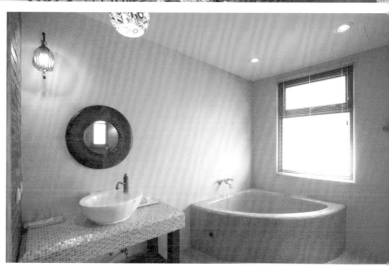

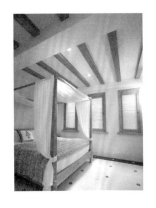

白的世界。

　　在經營八年之後，吳大哥動念重新裝潢，原因很簡單：沒有地方值得房客拍照。因為以往走的是極簡風，為了幫灰、黑、白的室內，改頭換面，找來擅用色彩塑造空間的王鎮（集集國際設計負責人），將原先走極簡風的灰黑白，大玩色彩美學。歷經一年的整修，終於在2010年五月重新開幕。

　　吳大哥坦言，自己對顏色的敏銳度不高，所以當設計師在選擇油漆時，多達四十幾種的電腦調色漆，讓他內心有很大的衝突，到底會不會太花？因為王鎮是用感覺選顏色，往往到現場與空間對話後，才告訴油漆師傅給牆壁塗上什麼顏色，這樣的本領也讓吳大哥深感佩服。

　　當整體顏色慢慢出來之後，他才感受到混搭的魅力。最重要是，一般客人不可能在自己家裡這麼大膽用色，剛好這裡給大家感受一個不可能的色彩夢。

　　空間用色，在於你敢或不敢。雙子座的我，個性善變好奇，生活上總喜歡找一些刺激靈感的事情來作，兩年前，突發奇想，要為無門的廚房設計一道格子拉門。

　　為了讓拉門更活潑，還特別去賣場，根據電腦調色漆，調出柑橘黃和海軍藍，分別在門片的前後，刷上兩種對比的顏色，當生平第一次拿起油漆刷，興奮地刷上塗料時，就一直期待，當大面積刷上之後，會是什麼樣的感覺？

　　原本擔心色彩太過鮮豔，結果這道新門卻成為家中的亮點，有著意想不到的裝飾效果，許多朋友來家裡時，都指定要在此拍照留念。所以我相信，色彩對於人，是表達個性最直接的方式；色彩對於家，則是最有力的風格表現。

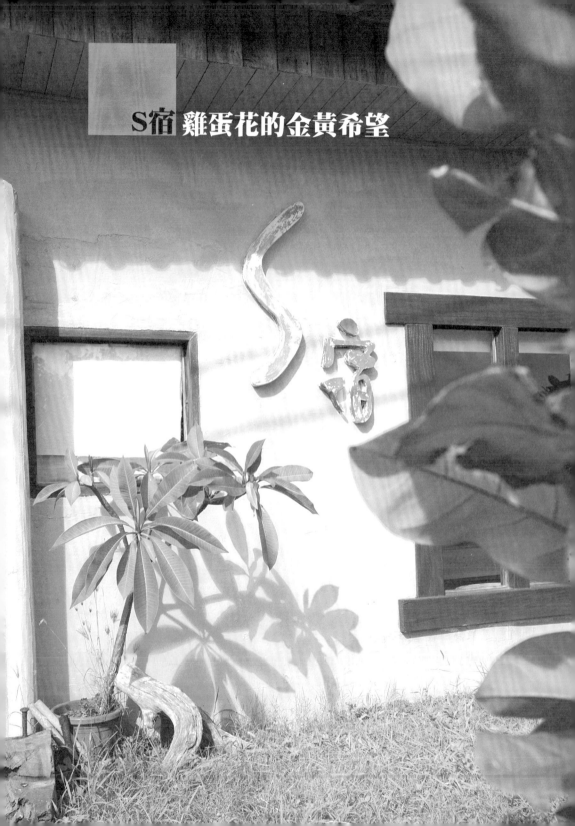

S宿 雞蛋花的金黃希望

　　墾丁是下週、下個月、任何一天，只要有空就會想去的地方。因為你會愛上那裡的陽光、空氣、山或水的熱情南洋氣息，但是再次浮現在我腦海中，卻是擁有雞蛋花淡黃……沒有奢華……簡單設備……爵士樂……慵懶的S宿……

　　會發現S宿，純粹是個意外。

　　熱鬧的墾丁有超過上百間民宿（官方統計），但是過度的熱鬧，並不適合愛安靜的我，當車子開往龍磐及鵝鑾鼻公園路途中，男友突然倒車回頭，叫我往外看，心中一陣驚呼，在開車稍縱及逝的路邊，竟然有這麼一棟看似不起眼的鮮黃色平房，還有門前盛開的雞蛋花，彷若書中曾看到此花的原產地「墨西哥」，益顯不少中南美風情。

　　會喜歡S宿，是因為這裡的輕鬆氛圍，正符合這趟漫無目的環島旅行心情。住在這邊很容易被這個地方催眠，誰還會想接下來的行程呢？

　　中午，猛烈的陽光，照射在漂流木搭建的粗獷吧台，來杯義大利Grappa(酒渣白蘭地)，一口氣豪邁的喝下去，心也火辣了。黃昏，柔和的斜陽，窩在躺椅上，令複雜的人也發揮不了複雜的情緒……懶洋洋的來杯咖啡，心情也放鬆了。到了晚上，熱鬧過後，滿天的星空，畫破天際的流星……來杯綠茶……心也轉涼了。

　　室內風格設計簡約，推開房門，潔白的床舖，放有鮮紅翠綠的抱枕，或是淡黃色牆壁上的衝浪手繪圖案，配色上都很有活力。但最令人好奇的是，每房間都有一道後門，當推開木頭厚實的彼端，原來是一片草坪。

　　這可是身為爸爸的阿明，充滿父愛的巧思，想讓女兒可以赤腳玩耍的幸福園地，意外成為客人躺著數星星、聊天南地北、分享心情故事的好地方。草原的後方，就可以站在懸崖邊眺望無際的大海，讓人忘記工

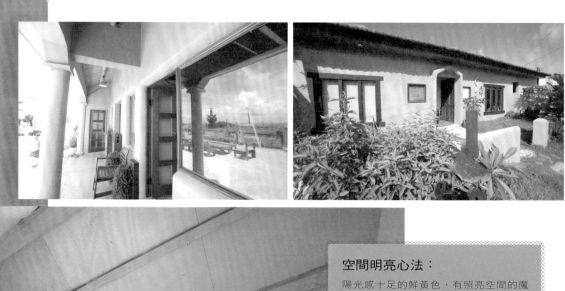

空間明亮心法：

陽光感十足的鮮黃色，有照亮空間的魔力。

在房間天花板及牆面塗上明度高的淺色調，可以讓空間看起來較為寬敞明亮、改善採光不足的問題。

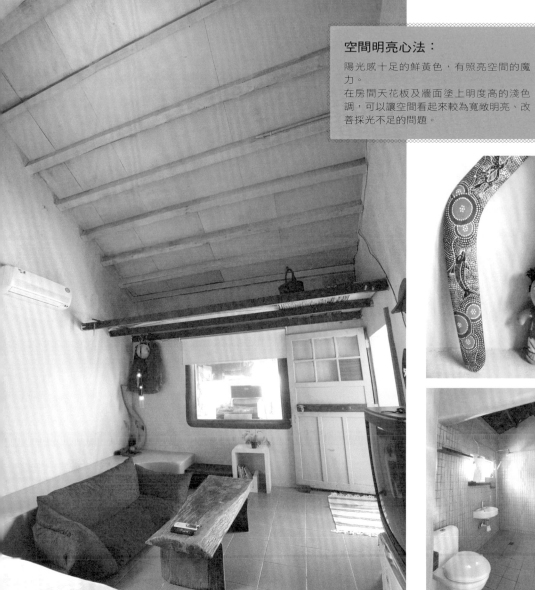

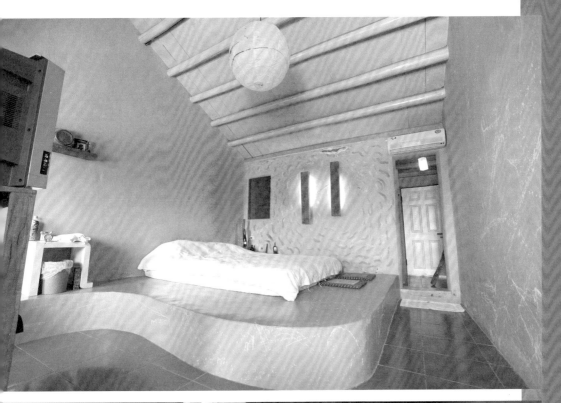

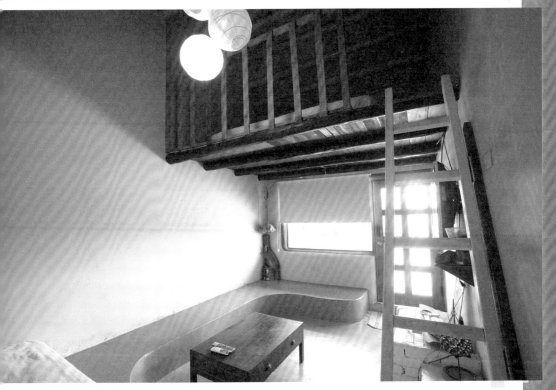

作上所有的壓力與煩惱。

　　第一夜，兩人一狗的環島之旅，便沉睡在那張加大版的國王床……

　　隔天早晨，後院的廚房裡，正播著來自加拿大爵士女伶「Fly me to the moon」，略微沙啞性感的嗓音，與慢步調的阿明很搭。

　　忙著煮咖啡的阿明，是很熱情的在地人，一身古銅色的健碩身材，與我們家那隻擁有S腰的Woody，同樣走猛男路線。他指出S宿其實分一館和二館，我們身處的是「後院」，埔頂的稱作「前院」。這樣有趣的名字，完全是因為兩館院子一前一後所處的位置不同。

　　前‧後院的外牆，都漆上阿明最愛的黃色，他覺得黃色代表著一種簡單和希望，而簡單過生活正是他的心情寫照。

　　但阿明選擇的黃，帶給我的感受像是雞蛋花（學名緬梔）的鮮黃，如它的花語：「孕育希望、復活、新生」。

　　喜歡老房子的阿明，在盡量不破壞原來的建築結構下，選擇用油漆的色彩來活潑整個空間。明亮的黃色系，正好隱藏老舊的缺陷。

　　其中最左邊的雙人房漆上淺黃和紫芋，鋪陳出一室的優雅，讓人忘記原本陰暗的空間。

　　中間的雙人房，做了潑漆效果處理，特別選用淡奶油和淺粉橘，營造空間明亮感，補強室內光源。

　　右邊的雙人房，則是由淡淡的薰衣草紫、米黃、粉紅色組成，搭配一張火紅色沙發，更足讓人眼睛一亮，最神來之筆的是牆上掛有軍服和書包，原來這些都是阿明自己和父親用過的物品，希望與客人分享軍綠色的回憶。

　　他也擅長以玻璃瓶創作，不管是房間玄關的整串玻璃瓶吊燈、牆上的酒瓶燈、碎玻璃片的風鈴，都為整個空間增添幾許藝術氣息。

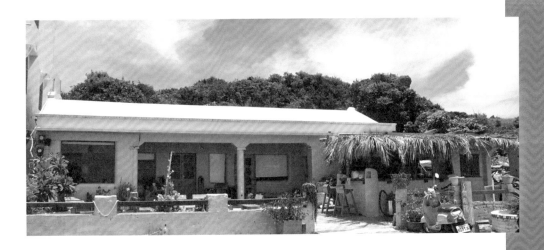

　　我喜歡「前院」的開闊，配合著四十年的老厝，很有一種回到家的溫馨感。而後院則比較有神秘感，接近海跟草原的大自然，但不管是前院或後院，都會讓人很放鬆，尤其夜晚的滿天辰星，真是一處安靜……靈修的好地方。

　　「前院」讓人印像最深刻的就是那開放式的廚房，還鋪上稻草頂，散發濃濃的峇里島風，吧台的桌面、椅子、木頭柱子，都是阿明從海邊撿回來的漂流木所釘製。

　　白天從院子前方，放眼望去，是一片蔚藍的海平面，還有少數為人知的牧草地，迎接著巴士海峽的海風，一陣陣及腰的草浪，看著Woody跳上跳下，很像兔子，煞是可愛。

　　曾在飯店當過救生員七年的他，閒來也愛衝浪，不過近年喜歡上走路，目前計畫能分段完成徒步環島之旅，2009年已從花蓮走到彰化，接下來還有墾丁到花蓮、彰化路段。他的徒步環島之旅，讓開車的我們顯得很渺小，期盼著哪天，也能實現騎單車環島、和去西藏的夢想，人說有夢最美，感謝阿明提供了一個這麼特別的地方，讓我們可以在這裡做夢，深刻的去感受 ── 何謂生活。

S宿

後院地址：屏東縣恆春鎮坑內路11號
前院地址：屏東縣恆春鎮鵝鑾里埔頂路591號
電話：0935-128-142
費用：每季訂房優惠不同，可包棟，請致電洽詢
部落格：http://www.wretch.cc/blog/Su128142/

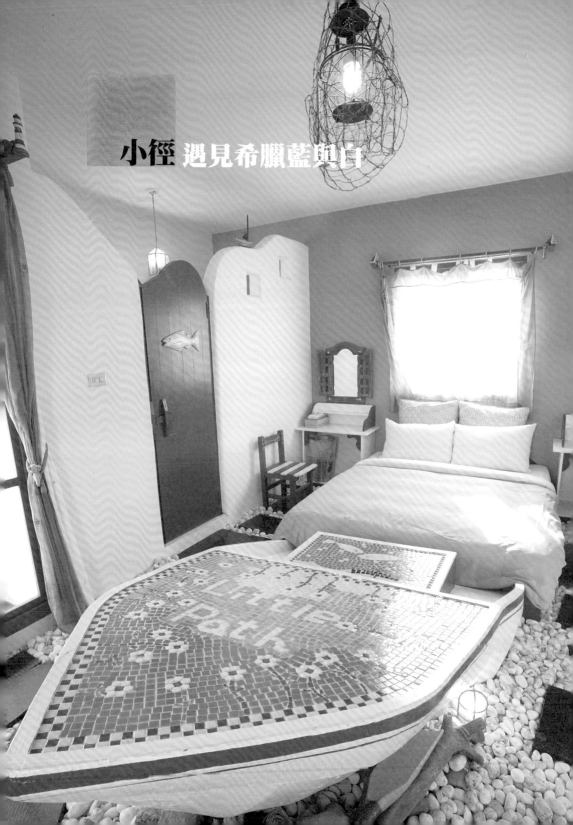

小徑 遇見希臘藍與白

　　那年夏天……沿著蜿蜒的道路，來到南島巷弄，遇見希臘的藍白小屋，我的心偷走了一點藍，悄悄的穿越了太平洋、經過了巴士海峽、踩著台灣海峽的風、飛進橘紅的夕陽裡。心裡跟自己約定，下一次，一定要帶著心愛的人，住進船屋裡，獨享兩人的浪漫。

　　今年夏天……終於夢想成真，與男友相約來到「小徑」，感受這充滿魔力的藍與白。

　　這棟希臘式風格的房子，以藍色窗門和白色牆壁為主，參雜粉色及鮮豔的橙黃色牆壁搭配紅磚鋪地，把各種強烈的顏色組合起來，極具吸引力。其實墾丁島上的生活色彩，也正是如此，純真、熱情、隨心！

　　相信每對初次拜訪「小徑」的情侶，都一定會被那條菊黃色系的公主樓梯吸引，走進圓弧型的階梯，盡頭的粉紅牆面與柔和的光線灑落，一步步邁向前，彷彿就要步入夢幻般的童話國度。

　　穿越那道湛藍的木門，公主樓梯帶領我來到三樓的平台，豔麗的配對，不禁讓人驚呼連連，無論站在哪個角度，都可以拍出像風景明信片般的上鏡。

　　因為愛攝影的女主人Kili，本身對愛琴海米克諾斯建築情有獨鍾，整棟建築外觀以白色乳膠漆為主體，但擔心客人拍照過於單調，所以除了藍白之外，還刻意挑選橙黃、洋紅、嫩綠顏色來搭配，拉出層次感。最重要的是要讓民宿本身，從遠處眺望，即成為南島最顯眼的聚焦點。

　　難得與阿娜達一起遠遊，當然要不停的拍拍拍。給大家一個良心建議，放眼四周都是藍天白雲，想要輕易地把自己融進這片藍中。唯有穿上色彩鮮豔的服裝、和帶著燦爛笑容來對付，才能拍出美美的照片。

　　浪漫繼續向上升溫，順著石塊砌成的扶手、地上手工黏貼的花狀石階而上，就會抵達傳說中的頂樓船屋，也就是今晚屬於我倆的小天地。

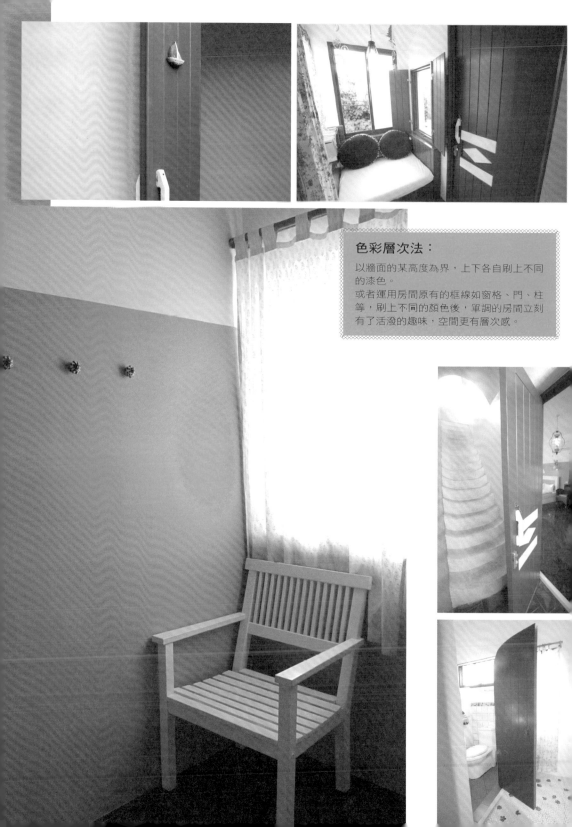

色彩層次法：

以牆面的某高度為界，上下各自刷上不同的漆色。

或者運用房間原有的框線如窗格、門、柱等，刷上不同的顏色後，單調的房間立刻有了活潑的趣味，空間更有層次感。

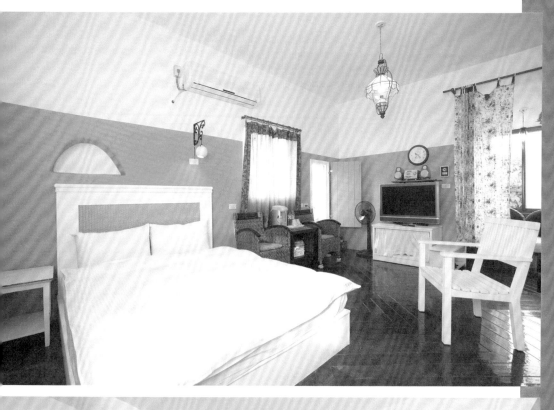

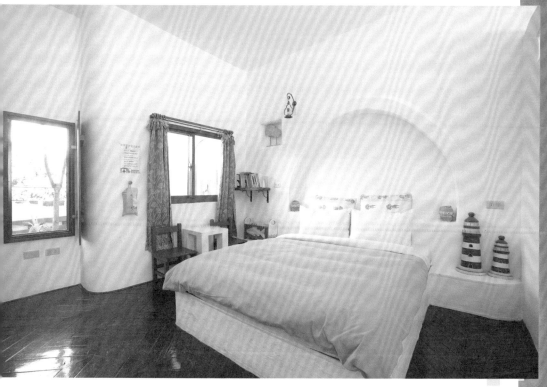

　　船屋的門口立著船舵，準備掌舵的我推開門，嘩！映入眼簾的是一艘用馬賽克砌成的船床，藍白相間，加上小花襯綴，可愛極了！藤色的房內，炙熱的心也被柔和下來。船身二旁鋪滿白色鵝卵石的步道，其他裝飾也與大海有關，小船槳、浮球與貝殼擺滿地，就連大船槳也化身掛衣架，充滿童趣。走進這裡，重溫一下調皮的感覺，盡情耍耍孩子氣。

　　站在露台最高點遠眺大海，深邃的藍幾乎變成了深墨水藍！美得有點不真實！得天獨厚的自然景觀，營造出「慵懶無罪、享樂有理」的度假魅力。

　　一覺好眠後，不用急著收拾行李，在這裡，一切都可以慢慢來，因為退房時間與別家民宿不同，是延到下午兩點，真的是很體貼的作法，因為出來玩，總是想睡懶覺，捨不得起來。等梳洗完畢後，擦著未乾的頭髮，聽著柔美的音樂坐在船沿，盡情享受著這一室的安逸與舒適，預約好的早餐，也在此時送來，兩個人倚靠在窗前，伴著溫暖的陽光，所有感覺隨之蔓延。

　　基於雙子座貪新鮮的個性，第二晚當然要換房住囉！會喜歡二樓的「賞星」房，除了房間牆面為迷人的粉紅色之外，完全是被那個獨立的玻璃屋所吸引。一般的房間裡，通常只有一張睡覺的床而已，但是愛看書聽音樂的男主人，卻設計這處擁有三面採光的小空間，讓我可以像個懶骨頭似的，悠閒自在半躺著，或隨意的靠著，選一本書，放個音樂，或者發個呆，坐在這兒，不僅可以享受一個人獨處的時光，也可以兩個人躺下來，晚上一起數星星。

　　「小徑」會有今日的面貌，是從一株玫瑰花開始……

　　六年前，年輕的Kili，在七夕情人節這個浪漫的節日，獨自跑到墾丁看英仙座流星雨。她把主人贈送給房客的玫瑰花苗和自己帶來的許願

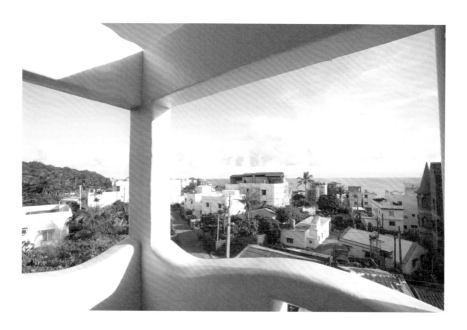

卡，種在民宿的花園裡，還在花上掛著卡片，上頭寫著：「希望我也可以在墾丁有一間自己的幸福小民宿………」

因為這一句留言和栽種玫瑰花的浪漫舉動，讓民宿主人的朋友Bear大為感動，馬上透過雙方認識，也因此而撮合了一段美好姻緣，婚後Bear也真的為太太建造了一座希臘風的民宿，為愛妻圓夢。

兩人共花了兩百八十天建造成這座城堡，當日他們為了完成這座白牆藍窗的希臘式建築，遭受到無數土木師傅的拒絕，認為是不可能的任務，幸好他們堅定的心，終於排除各種障礙，化腐朽為神奇，整棟房子被一條用石塊手砌的樓梯所包圍，當通往五個夢想之房時，每個人都能感受到那幸福的感覺，自己也留下美好的回憶。

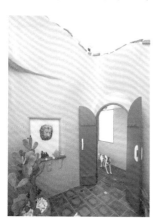

如果你也愛墾丁，記得有一個地方，一對平凡的夫妻，住在一個平凡的地方，做著一個平凡的夢，用他們的願望，激起你心中一點不平凡的悸動。

小徑

地址：屏東縣恆春鎮船帆路846巷65-1號
電話：(08)885-1031、0935-679-138
住宿費用：雙人房和六人房每季訂房優惠不同，請致電洽詢
網址：www.kenting.net.tw

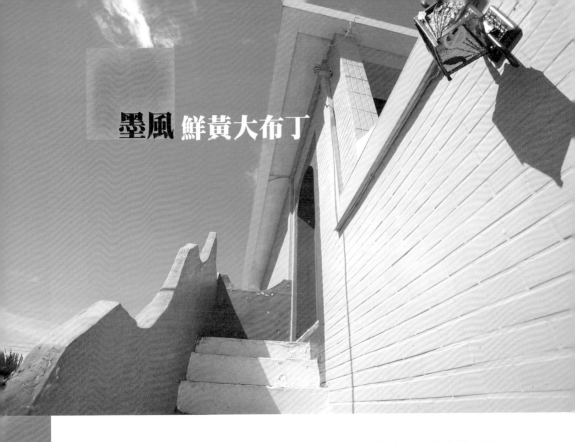

墨風 鮮黃大布丁

　　炎熱的午後，耳邊一下傳來「修理紗窗紗門換玻璃」的廣播，過一
會又是音永遠沒準過的「給愛麗絲」垃圾車音樂，面對噪音與高溫，快
得憂鬱症的我只好對著大門發出哀怨的：「嗚……嗚……嗚……！」

　　每天都困在台北的水泥烤箱，幸好主人的電腦發出叮咚一聲，主人
的朋友敲來一個網址的連結「墾丁寵物友善民宿 —— 墨風」。

　　腦海馬上浮現陽光、海灘、比基尼！竟然有可以帶狗的民宿耶！我
用哀求的眼神看著主人，還等什麼？趕快去收拾行囊吧！為了表示我的
興奮，當然就是表演我拿手的轉圈圈舞，配合著我熱情的呼喊：「汪汪
汪……」不用懷疑，狗狗的叫聲絕對代表著我們的情緒。

　　走吧！向墾丁出發！

　　開了五個多小時的車，終於遠離水泥叢林，漸漸的，迎接我們的是
大王椰子樹與清新的海風。進入墾丁大街，熱鬧的PUB、手創小攤、異
國餐廳、窯烤Pizza車，真是越熱越熱鬧。

　　略過大街，繼續往船帆石、鵝鑾鼻，一路來到聯勤東南側的小村
落，轉個彎，就看到一棟擁有尖塔屋頂、黃色的建築物，好像一個大布

丁喔！我的口水忍不住要滴下來啦！

在這個大布丁的外牆，除了漆有黃色、還加上點綴在其中的桃紅、天藍與白色石子，明亮的異國色彩，讓人一眼就愛上。

我們連跑帶跳的衝進前院，大片草原與貨車改成的可愛Bar台，草綠搭藍白，顯得格外醒目。

「嗚呼～～～我終於放假啦！」

我最喜歡跟著主人去旅行，好懷念墾丁的沙灘與草原喔！這邊的草好軟好舒服，呵呵～～馬上來個狗打滾。

咦！前方突然來了三隻金黃色的大中小犬，媽咪讚歎地說：「好漂亮的三隻狗。」為了不讓牠們搶盡鋒頭，我主動上前與牠們打招呼，原來牠們就是民宿的小管家，黃金獵犬Cola、拉不拉多小八、長毛臘腸仔仔，從牠們身上沾的草泥味，就知道牠們生活的有多愜意。

牠們開始喋喋不休的告訴我：「在這裡，可以追逐小鳥、捉蝸牛、去海灘游泳、玩泥巴、還可以潛入客人房間騙吃騙喝騙玩具……」

Cola搶著說：「我還當過見證人喔！這裡曾經有兩隻紅貴賓舉辦盛大的婚禮派對，有蛋糕、戒指、結婚證書，還邀請一堆狗友當花童、證婚人、陪嫁，我們個個都蓋上腳印當見證呢！很酷吧！」

仔仔說：「那不算什麼啦！跟著主人騎單車環島的虎斑土狗哈皮，是我的好朋友。」

嘩！牠們的生活圈子真是多姿多采，羨慕死我了。如果我能住在這裡就太好了，我也好想去環島。

看著主人坐在戶外的木椅上，享受著黃昏柔和的陽光，慵懶的度假氛圍，真的讓我們很放鬆。躺在溫暖而柔軟的草地上，我也懶得動了。

時間彷彿靜止般，能夠與主人分享這一切，真是一大樂事。

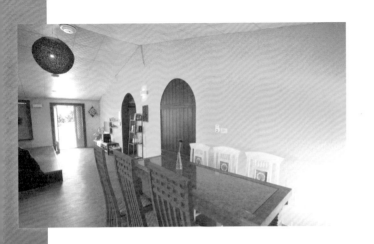

　　玩夠了，當然就要好好瀏覽一下這間民宿，既然稱得上為寵物民宿，到底有何特色？

　　人類都說狗狗是色盲，其實我們也是能夠分辨不同色階的灰色，至少看得到藍色和紫色喔！但紅色對我們來說是暗色，而綠色看起來就是白色，所以我是把草地當雪地來玩。

　　主人說，民宿整體的顏色，活潑鮮明，四間二人房分別取名為小玄、小朱、小藍、小墨，代表著黃紅藍黑四種顏色。哈！至少我看得懂藍啦！可惜已經被別人先訂走，哼！下次我一定要住到。

　　既然這樣，最喜歡爬樓梯的我，一個箭步衝上二樓的「小玄」和「小朱」，這兩間都有專屬的戶外陽台和一個露天的星光大浴池，主人怕被人看光光，結果變成我的專屬泡澡區，泡了一下午，好涼爽！

　　主人最喜歡小朱的紅，因為一路紅到底嘛！牆壁、燈罩、藤椅、浴簾、面紙盒等小東西，真的都漆上火紅，好浪漫！難怪那對紅貴賓犬指定這間房度蜜月。

　　在我眼裡的小玄，也是一片淺白，但主人卻拿起相機拚命叫我擺甫士，叫我蹲在那面柑橘黃的牆面，就像早晨的太陽，照耀著我一身黑白短毛。

　　我們繼續參觀小墨，還以為會是一片的黑，原來是走墨西哥風，刷上很活潑的紅、綠兩色，牆上掛的墨西哥帽，戴在我頭上應該會更威武。我最喜歡那張超大的公主床，最適合我跟主人一起睡懶覺。

　　民宿主人阿宏說，只要一分鐘距離，還有二館墨兒，專門提供包棟的服務。從外面的矮圍牆到裡面的牆壁，塗上爆竹紅與檸檬黃兩種熱情色系，最適合年輕的狗拔拔和媽媽。

　　既然是寵物可以入住的民宿，當然少不了為我們專設的戶外沖澡區

及洗毛精，玩髒了還可以洗香香。最酷的還有一台先進的吹水機，去海灘玩到濕嗒嗒、或在草地上打滾弄得一身爛泥，只要吹個三兩下就恢復帥氣，不用進烤箱或吹熱風變成狗肉乾。那台可愛的吧台車上，還有準備塑膠袋，不小心嗯嗯了就要包起來，以免別人踩到地雷。

　　等我們參觀完房間之後，外面已經開始天黑，夜晚與白天的景象大不同，晚上一抬頭即可看見滿天的星斗，佐著晚風與音樂，躺著曬曬月光……發發呆……，主人，謝謝你一路陪伴我，跟你相處的每一秒，就是我最大的幸福！

墨風

地址：屏東縣恆春鎮鵝鑾里坑內路55巷12號
電話：0973-669-588、0926-860-028
費用：雙人房平日2980、假日3980／二館包棟平日5800、假日6800（超過人數，每人加500）
部落格：http://tw.myblog.yahoo.com/mo-feng/

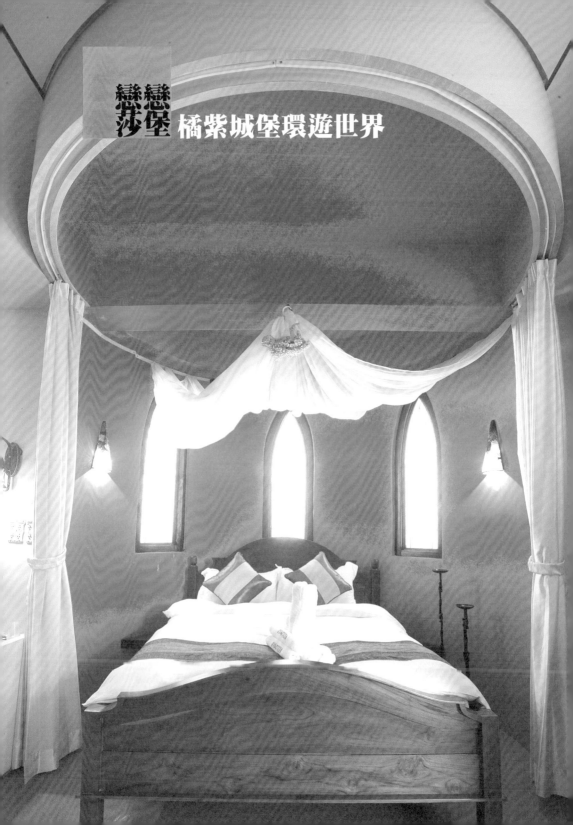

戀戀沙堡 橘紫城堡環遊世界

　　兩年前，墾丁白沙灣，還沒有受到電影渲染，沙灘上只見在地人或熟門熟路的旅客，悠閒的南島味，在這片靜淨的白砂小村裡，隱藏著一間小而精緻的Villa型民宿「戀戀白砂」，裡面有著大片草地、泳池發呆亭和籬笆外的海浪聲！在在告訴我身處南洋的世界裡呢！

　　沒想到今年，它們又繼續在船帆石開了新館，造型卻是與戀戀白砂風格迥異的兩座一紫一橘的城堡，城牆外還設計了一道巨大的護城門，彷彿跨過這道中世紀的象徵，拔起門前插在石頭上的那把寶劍，或許就能找到心目中的白馬王子。

　　走進堡內，詭異神祕的炭灰色調，與堡外的南瓜鮮橘和茄子深紫，形成極端對比，更令人想一探城堡的究竟。通過石壁天花板，頂端一根巨型漂流木，頗有中古時期肅穆氛圍。

　　兩棟城堡合計多達二十一種房型，到底要作「羅馬假期」裡的奧黛麗赫本好呢？還是感受徐志摩的「再見康橋」？或到「古蘭經艷」化身為阿拉伯公主？人多選擇了，真是難下決定。

　　即使每個月來穿越時空一次，都要玩上兩年。會有這麼多的奇幻想法，原來是城堡女主人，喜歡周遊列國，所以在打造民宿時，讓所有房間各有不同的異國風情，讓旅人只要用一把鑰匙，就能打開環遊世界的驚奇體驗。

　　今晚，蒙上面紗，幻想自己當一晚的公主，尋找夢裡的國度吧！

　　「古蘭經艷」牆面以中東國家最喜愛的綠色和金色為主，特別找來瑪雅彩繪工作室，以鮮豔的色彩與線條，手繪出伊斯蘭教清真寺的景況壁畫，頂端搭配著湖水綠與金光閃閃，加上馬賽克玻璃吊燈，和那道鑲崁彩色玻璃的木門，通過燈光與自然光，散發七彩斑斕的效果，增添神祕中東的魅力。

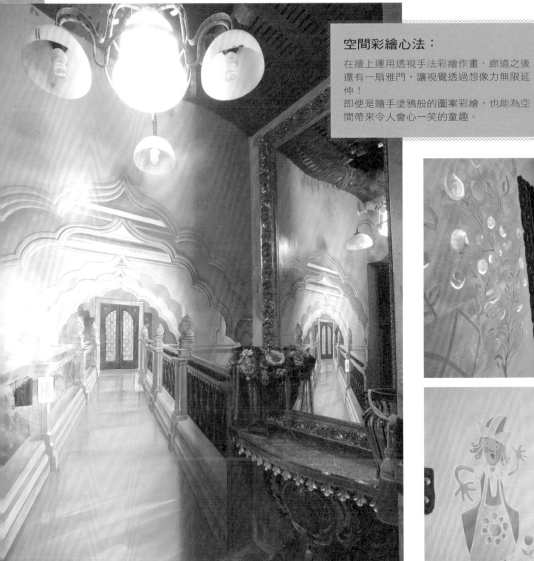

空間彩繪心法：

在牆上運用透視手法彩繪作畫，廊道之後還有一扇雅門，讓視覺透過想像力無限延伸！

即便是隨手塗鴉般的圖案彩繪，也能為空間帶來令人會心一笑的童趣。

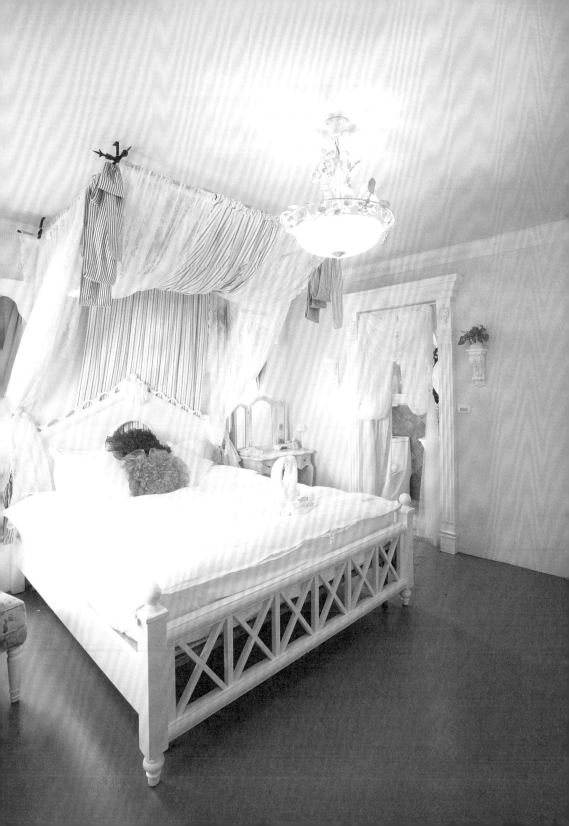

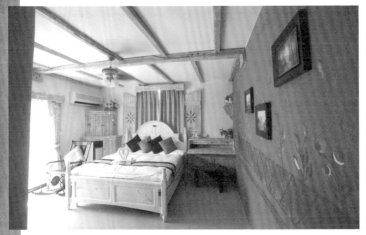

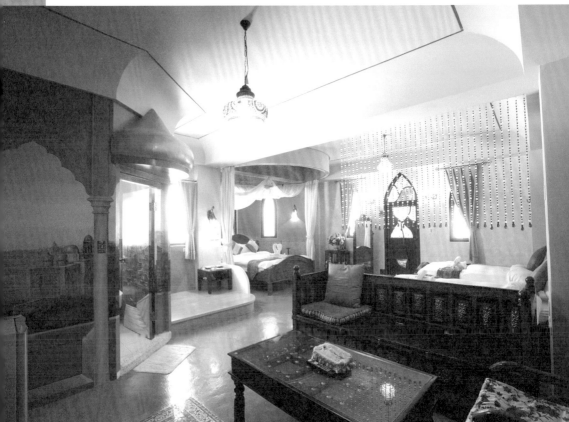

　　這些有趣的創意，來自一群熱血青年的靈感，有漂流木藝術家、三位年輕女堡主的想法，她們原是體育學院的同學，畢業後小牛當健身房教練、Jamie是磁磚業務、小K到大陸鞋廠工作，三人愛上墾丁的陽光與大海，最後不約而同來到城堡尋夢，一起動手裝潢，親手為這座城堡賦予繽紛的油彩。

　　如「再見康橋」裡的木作天花板和家具，以乾刷、或利用海綿各種方式，刷出草綠透白的鄉村風，主要是配合落地玻璃窗外的一片綠意山景，坐在窗前的搖椅，感覺十分寫意。至於「維多利亞」的粉嫩鵝黃色，搭上粉紅、米白的浪漫蕾絲緞帶，就連擺放在床前的浴巾，都研究折成可愛的白天鵝，兩隻親密緊靠就變成一顆愛心。讓每位到訪城堡的旅人，都能感受到這些素人的創作能量與空間的魅力。無不驚嘆，色彩也可以這樣玩！

戀戀莎堡

地址：屏東縣恆春鎮船帆路852巷27號
電話：(08)885-1657
費用：每季訂房優惠不同，請致電洽詢
網址：http://castillo-kenting.com/

二手童話 **粉色調王國**

每個大人的心裡，都藏著一顆童心。

但卻不一定會被發掘出來，很少有人像「二手童話」的男女主人，透過自己的一雙手，把憑空想像實踐出來，創造一座城堡，讓大家都有機會來當一天的童話主角。

四十歲的張淑玲，從小就喜歡看漫畫，也曾經幻想過成為白雪公主或灰姑娘，長大後面對現實世界，不再沉迷於虛幻中，反而把一些生活細節，運用可愛圖像呈現，接近真實的童話，才容易引起共鳴。

這座城堡，從建築外觀就抹上甜甜的水蜜桃色，一隻用石頭砌成，足足有兩層樓高的長頸鹿，抬著頭在吃樹葉的模樣，成功地挑起大人與小孩的注意，不禁加快腳步，入城一探究竟！

一進門廳，回蕩整個空間的是令人放鬆的Basanova音樂，而不是童稚的兒歌，讓身心即刻舒緩下來，開始慢慢欣賞主人的幽默。

踏上一、二樓的梯間，獵人正在追捕野狼啊！接著又有熊出沒注意，兇狠的熊腳印，步步逼近，可憐的小白兔已落入毛茸茸的大熊魔掌。

這些暗藏在角落的立體彩色童偶，由美工科出身的張淑玲，與老公用木板刻完後，再塗上各種色料，手造出來的超現實童話，看在大人或小孩的眼裡，各自發揮想像空間，創造屬於自己的故事。

三樓房門外的一整面牆，用海綿刷出漸層的深藍星空，一個穿著粉紅色洋裝的小女孩，逗趣表情正仰望著螢光色彩的小星星，這是她根據小女兒背影，所構思出來的情節。

她年輕時愛四處旅遊，歐洲的街道、紅色電話亭、北歐農場、墨西哥熱情，都化作屋內五個房間的的取材。

一樓的「南漠天使」最深得我心，如金鳳花般的亮麗橙黃牆壁，畫

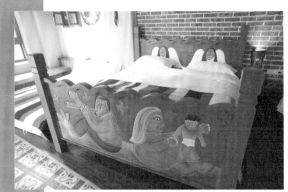
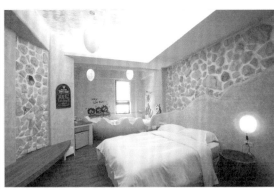

空間統一心法：

想要讓充滿樑柱與窗框線條的不規則空間，看起來不會太雜亂零碎的撇步，就是將整個空間都刷上同一個漆色。
運用色彩所創造出來的整體空間感，將大大小小的框框進行整合與連結。

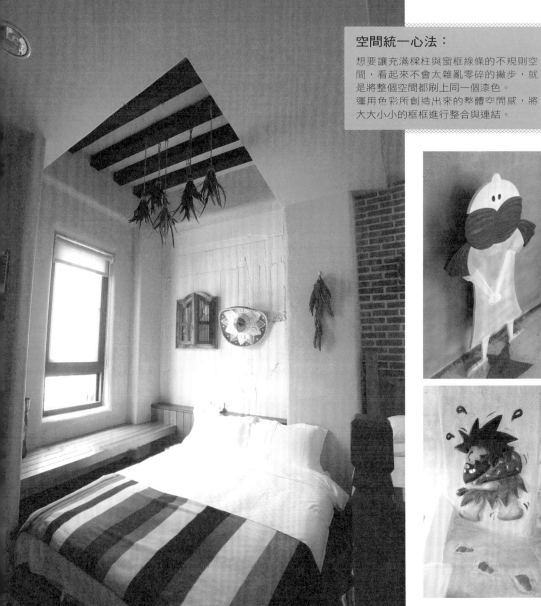

上淺綠的原住民圖騰，搭配地上黃綠相間的花磚，全都是墨西哥最常見的黃、綠、紅顏色，看得人心花怒放。房間盡頭的壁面，有一顆超大仙人掌，用力抱著也不怕被刺到。這可是張淑玲請水泥師傅做好粗胚，她在現場不斷用霧面水泥漆上色，慢慢營造出漸層的顏色，最後噴上透明保護漆才完成的耗時浮雕。

這間適合大家庭入住的房型，還有一個擁有壁爐造型的客廳，爐上的磁磚，原本是白色素面，經過她親手用壓克力顏料，逐片畫上貓咪、仙人掌、印地安小女孩等有趣圖案。但是吸引我的卻是頭頂那盞吊燈，燈罩上的小花投射在糖果綠的天花板上，夜晚時分，燈花朵朵，淡淡的浪漫。

最受年輕情侶喜愛的「愛情公路」，整體以色彩繽紛的彩繪為主，床頭後方的牆上，畫出馳騁在灰色柏油公路上的情境，紅色的噗噗車下，放了一對卡通情侶枕頭；床旁的開關，還有男女求愛的圖案，一切都像是為蜜運中的男女而設，一起向幸福邁進吧！

屬於小朋友天地的「中古蛋生」，以漸層的菊黃與橙紅色漆，搭配著石頭牆，不甘寂寞的素牆，彩繪上原始人和恐龍拔河的生動畫面，亮起恐龍蛋造型的燈具，不愧為最具童話色彩的空間。

房內主角當然是超可愛的恐龍蛋床，裂開

二手童話

地址：恆春鎮墾丁路和平巷91號
電話：(08)886-2993
費用：雙人房定價3900元／四人房定價5200元／六人家庭房定價7500元，平日價格有優惠，請致電查詢
網址：www.ktfun.idv.tw/our_room.html

的蛋殼造型，加上逼真的裂紋，同行友人的活潑兒子，來到這邊，光是躺在蛋裡滾來滾去，自得其樂，晚上不用三催四請，就已經累倒在恐龍懷裡，甜蜜進入侏羅紀的夢鄉中囉！

當客人悠閒地吃著早餐時，張淑玲早已忙著煮紅茶、煎蛋、打電話關懷下一批客人抵達的時間，童話背後是二十四小時無休的工作，每天還要面對「為什麼會開民宿？」等千篇一律的問題，踏入第十個年頭，她坦白道出經營者的內心話，面臨說不上來的種種無奈與無力，不知不覺也會產生倦怠。

有時看看對面的墾丁牧場，欣賞微風吹過的層疊綠浪，或出去兜風，再回來看著親手做的牆上跳躍花朵、躲在樹枝無辜的小白兔，暫時離開現實跳入想像空間，給自身也給旅人舒壓，童話的確有著最佳療癒效果。

張淑玲與先生在墾丁街上，開設手繪T恤店十幾年，對於玩顏色經驗豐富，第一間民宿是以乳牛為主題，成為墾丁最具話題性的民宿。二館的童話屋，在裝潢的細緻度更加講究，連小地方都要呼應。

就像「北原農場」，為了模擬北歐農場情境，走米白色系與原木風格，挑高的天花板，增搭一層閣樓，並沒有多放床舖，反而用來佈置成農村的角落，擺放著犁耙、麻袋、公雞等道具。不禁哼起「Old mac Donald had a farm..EI EI O……」

住進這裡，你會找回失去已久的天真，走入「花，蝴蝶」房間，牆上出現一朵超巨大的扶桑花浮雕，放大版的童趣，如同愛麗絲夢遊仙境的故事，女主角喝了藥劑身體變小走進森林，所見的動物植物也變大，夢境始終也要歸回實境，但能尋回幾天童年時光的幻想，讓自己真實可愛的那一面，在這裡放肆展現吧！

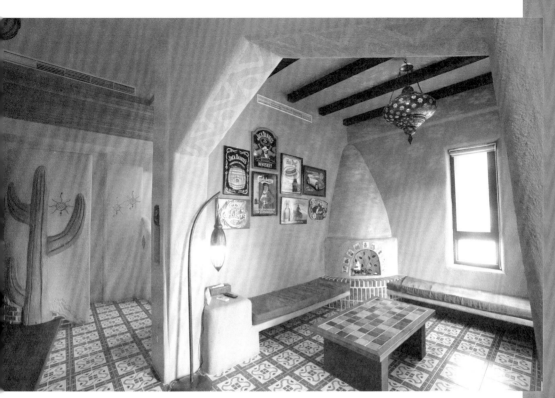

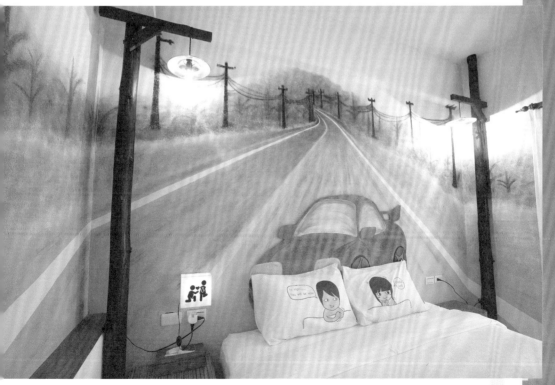

瑪格利特

美墨主題餐廳
美味指數：5*

整間店的色彩相當鮮豔，以黃、橘、藍、綠四色為主，連店員身上的紫色服裝，都是大膽的用色，有著濃濃的美墨風格，搭配店內提供的墨西哥捲餅、義大利麵、手工比薩，視覺與味蕾都充滿異國風情。老闆娘Amy，曾經跟隨瑞士籍的飯店大廚學作Pizza，因此味道正宗。

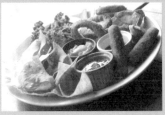

拼盤內有起司條、炸花枝圈、牛肉捲，豐盛又美味。辣味蛤蜊義大利麵，選用的蛤蜊新鮮多汁，麵條裹上奶香醬汁，香辣又夠彈牙。

炎熱的夏天來一杯特產的芒果冰沙，配上雞肉安其拉捲，上頭鋪滿厚厚的起司，香濃的奶味，交織的番茄酸和紅椒的辣，滋味無窮。

地址：屏東縣恆春鎮墾丁路21-3號
電話：(08)886-1679
網址：www.margarita.idv.tw

夥計鴨肉冬粉

鴨肉全餐
美味指數：5*

恆春鎮上頗有名氣的小吃店，下午五點半一開門，當地熟客或外來的遊客，都擠滿在店外，排成一列，挑選店家特製的鴨滷味，有鴨舌、鴨腸、鴨肝、鴨胗等。鎮店之飽當屬煙燻鴨肉，做工繁複，先用十幾種中藥材滷製，煮好之後再用餘溫燜上兩小時，讓其慢慢入味，最後用古法蔗糖煙燻表面到金黃色，使鴨肉吃起來帶有淡淡的自然甜味，肉質有彈性和肉汁。就連湯頭也不馬虎，用上煮鴨時留下的湯汁加水再熬煮，喝起來特別鮮甜。

地址：屏東縣恆春鎮中山路115號
電話：(08)889-1298
營業時間：17:30~24:00

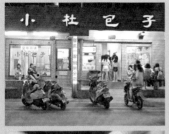

地址：屏東縣恆春鎮恆南路29-6號
電話：(08)889-9608
營業時間：10:00~18:30，週五公休

小杜包子

包子創意達人
美味指數：5*

這間人氣第一名的包子店，從以前的小店已經擴充至較有規模，賣包子賣到成為墾丁地標，有賴於老闆對美食的堅持，和其充滿天馬行空的創意想法，才會創作出獅子頭包、起司包、洋蔥烤肉包等，除了口味創新，用料也相當講究，就像包在整顆獅子頭裡的配料，是恆春特有的炒乾黑豆腐和自製的酸菜，如此細緻的口感，才是吸引饕客上門的主因。素人出身的小杜，不受制式化思想影響，所以能在老元素當中注入新的活力。連最普通的牛奶饅頭及焦糖奶茶，也不用奶精，而堅持以純正鮮奶製作，所以這裡的口味都是全台獨一無二。

地址：屏東縣恆春鎮水泉里樹林路
　　　40號
電話：(08)886-7263

小觀山燒鹹粿

看夕陽吃鹹粿
美味指數：5*

這是當地人才知道的古早味，比較過恆春鎮早上市場賣的鹹粿，個人更喜歡這香氣十足、不軟不爛的香Q感。好吃的祕訣，除了真材實料之外，最重要是每天早上五點，就要開始泡再來米，時間的拿捏為兩小時，泡太久就會軟爛，若是泡不夠，蒸起來會有一粒粒的不佳口感，配上爆炒過的芋頭、紅蔥頭、蝦米、香菇、肉燥、菜脯等材料，建議不用任何沾料，才能吃到鹹粿的鹹香滋味。黃昏時分，坐在樹下一邊欣賞夕陽之美，配上美味的鹹粿，真是一大享受。

台東

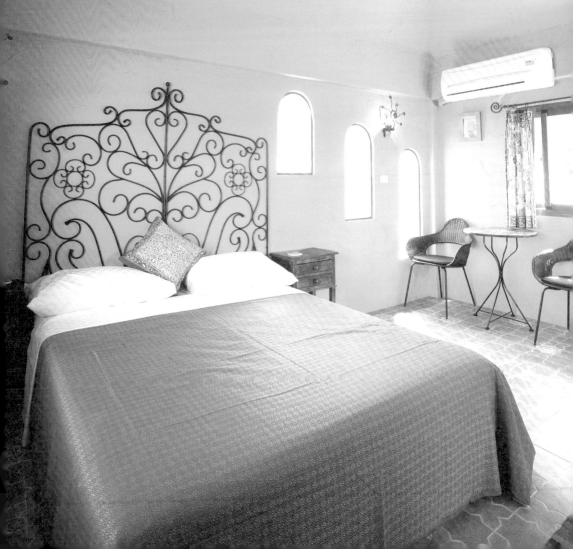

願井 逐夢調色盤

　　一座古城，一口古井，橫跨歐亞兩洲，卻牽引著東西方兩人……

　　台灣女子王慧梅、與英國男子Jonathan，都是繞著地球玩的人，來到擁有東西方文化的土耳其，許下相同的願望，最後落腳東台灣金樽，美夢成真。

　　在這座親手打造的繽紛國度裡，夫妻倆用了粉彩藍的小磁磚，砌成一座八角形的許願池，給還在尋夢的人，一個希望。

　　而連接這口願井，是兩座相鄰的南歐建築物，兩層樓高的橘黃色圓拱門外牆、寶石綠窗框、復古紅地磚，濃郁的色系，加上周遭大自然環境色彩，藍天白雲、藍海綠林紅花的陪襯下，讓神祕的金樽漁港，增添異國嫵媚。

　　愛好旅行的倆夫妻，設計的出發點，是以自己的旅行見聞，取各地文化為靈感，把心中最美的印象色彩，濃縮在這七個房間裡。有胭脂紅、水藍、湖水綠、香料黃、飄雪白、加州藍、土耳其藍綠，但每一種色性，對於從未去過當地的油漆師傅來說，這可就是個大難題。有時還得出動照片，或是拿出紀念品，請師傅參考調出最接近的色調。

　　每個房間採用一個主色漆料，風格明顯，加上房內擺滿著主人旅行時帶回來的紀念品，如印度、雲南的絲綢藍染、祕魯七彩陶罐、摩洛哥豔麗地毯等，讓整個屋子滿溢著中亞、南美、北非的情調。

　　本身鍾情於西班牙、希臘和峇里島的王慧梅，房間也多融入這三地的元素。如刷上馬拉喀什橘紅的「北非花園」，看到這個屬於摩洛哥傳統的色料，便彷彿覺得自己到了當地。

　　而為了營造出石灰塗料的粗糙感，故意捨棄光滑處理，用水泥刮成天然凹凸的效果，刷漆之後，在光線照射下，極富變化。這樣的牆面，當然得來不易，因為當地工人沒做過這種手抹牆，也沒看過，完全無法

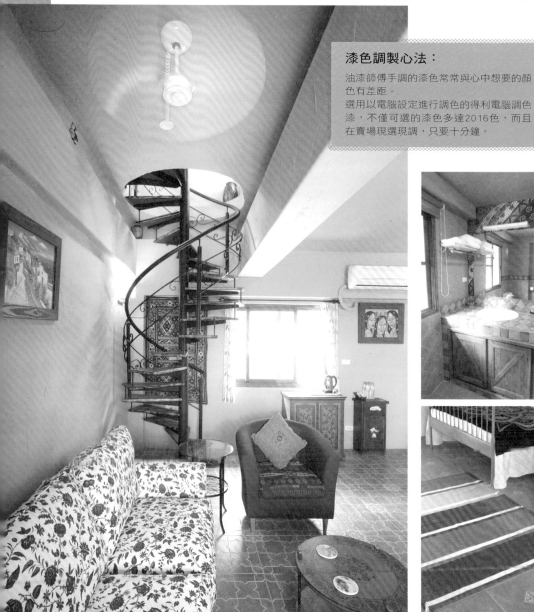

漆色調製心法：

油漆師傅手調的漆色常常與心中想要的顏色有差距。

選用以電腦設定進行調色的得利電腦調色漆，不僅可選的漆色多達2016色，而且在賣場現選現調，只要十分鐘。

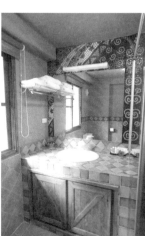

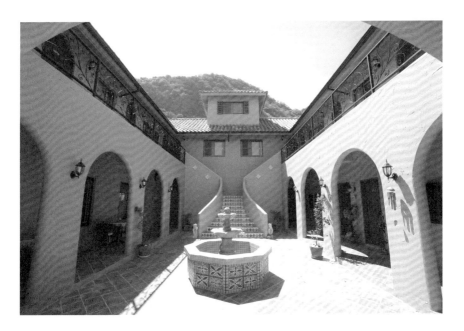

理解，所以又要拿出很多照片給他們看，甚至親自動手示範，看在工人眼中的亂刀漆，卻是她最愛的凌亂美。

眾多房間中，獨獨喜歡「邂逅邊城」那黃褐色的牆面，讓我想起尼泊爾巴德崗那座土黃色的圍城，瀰漫歲月與奶茶香的味道。鋪在床上那片金黃交織著紫紅的印度床幔，觸感光滑柔軟，即使手上抱著電腦，我卻一點也不想打開它，聽著反覆播放的Zee Avi和王若琳慵懶的歌聲，徜徉於寧靜的氛圍之中。

另外「格那娜達」房，靈感取自位於西班牙南部的城市Granada，當地最有名的就是已被列為世界文化遺產的Alhambra皇宮，在西班牙有句古諺：「如果你離世前都未到阿爾罕布拉宮走一趟，那麼你這輩子都白活了！」

沒有白活的王慧梅，喜歡該處帶有北非摩洛哥風情，當時在街上看到一棟民宅，屋內就是漆了清涼的藍綠色，所以她也在這兩層樓的房間牆面，全部粉刷接近的湖水藍，一條旋轉樓梯似乎通往主人旅行時的色

願井

地址：台東縣東河鄉隆昌村七里橋10-2號
電話：(089)541-343、0912-149-060
費用：雙人套房3000元~5600元（開幕期間試賣價）
網址：http://www.wwbnb.idv.tw/

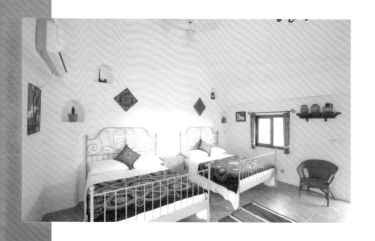

彩記憶。地面搭配的西班牙磁磚，和牆上一幅印度拼綴圖地毯，充分呈現華麗與落寞的味道。

喜歡旅行的她，老家住阿里山，長大後就待在家裡的特產店，幫忙賣小米麻糬，存夠錢就會出國玩，從二十歲開始，就揹著行囊當起背包客，每年至少花三個月時間出國流浪，玩了三十幾個國家，更在澳洲之旅時找到一段好姻緣，嫁給了英國先生。

曾經在一趟土耳其的旅行時，兩人抵達貝加孟古城（Bergama又名Pergammon），這座希臘時期的城市遺跡，當年供應城市的大井雖然早已乾涸，但仍保存良好，成為遊客投擲硬幣的許願井。當時她與丈夫，同時在心中默默許下一個開店的願望。

婚後他們曾回到英國定居一年，某天半夜，這位英國女婿竟懷念起珍珠奶茶與壽司。於是兩人又回到台灣，先在嘉義開了一間咖啡店，取名「願井」，後來生意太好，店面被房東收回，當時她心中，興起需要一個家的念頭，從以前就一直想要在海邊居住的夢想，所以就跑到花東海岸線尋尋覓覓，都沒有找到心目中的淨土。

五年前，一個偶然的機緣，在朋友的介紹下，買下這塊五分地蓋屋，終讓飄泊四海的女子，會在踏入中年時，開啟新的人生。

以往對台東的印象多是都蘭，很少有人會注意到金樽，它是位於都蘭與東河間，一望無際的太平洋盡收眼底，有一種與世隔絕的寧靜。

或許就是美麗的海灣，牽動著她心中那份感動，親友都擔心她住在颱風多、地震多的台東，王慧梅卻自在地說：「哪裡沒有天災？」

從她堅定的眼神裡，我看到「人活著就該為自己執著一次！」的勇氣。當你把錢幣投入這口願井裡，閃耀的光芒與清脆的回音，正是告訴眾人，許下的不只是一個願望，而是追求未來的勇氣。

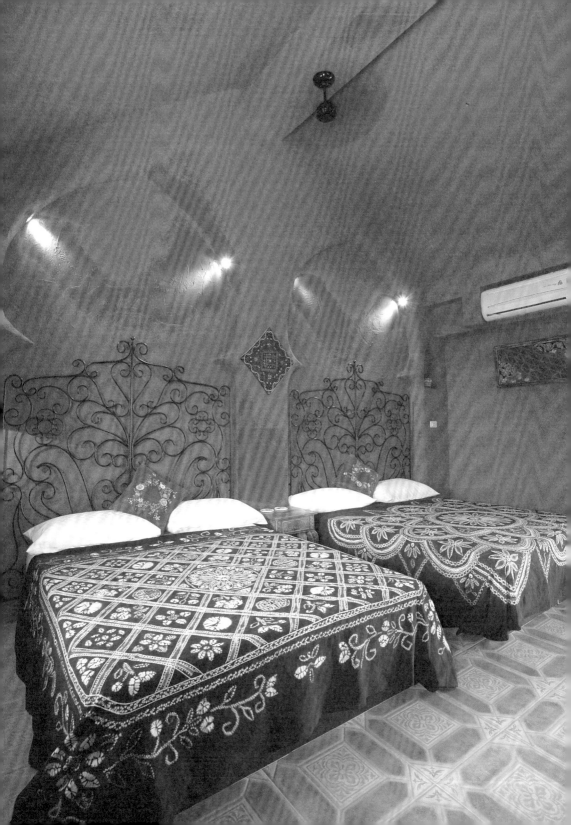

想要聽聽太平洋的浪
濤，享受東海岸沙灘
的寧靜，可從民宿步
行五分鐘，抵達台東
祕境──延綿數公里
的金樽沙灘。

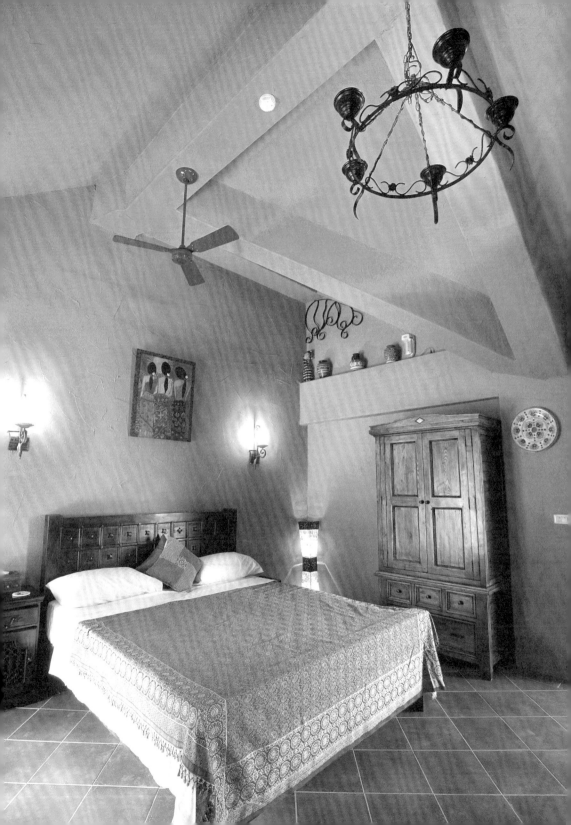

　　在台東市區，也有著一群滿懷抱負理想的七個年輕人，由阿東為首成立「Ｅ東創意團隊」，分別在卑南、關山、台東市區，承租一些老房舍，改裝成絢麗民宿，如鐵道旁的六十年員工舊宿舍，發揮空間大，變成他們最佳的塗鴉實驗所。

　　外牆粉刷上最乾淨的白色，抵擋台東炎熱的太陽。房間內部，有湖水綠畫上海龜的台東地圖。也有雙人房的一整面大牆用深紫、粉羅蘭、薰衣紫的漸層色系，再配柔光黃與日光桔的大膽用色，角落貼有樹枝，旁邊延伸手繪的樹葉與小鳥，立體作畫增加真實感，充分把油漆當作是最好的調色劑，盡情揮灑出七年級生才敢夢的彩虹人生。

　　因為阿東本身就是個熱愛旅行的背包客，所以在訂房價時，特別考慮住客的經濟能力，希望為體驗獨立旅行者有便宜又舒適的選擇。房間內部既不過於單調，又夠創新。

　　為了省錢捨棄液晶電視，改用投影式看電視，卻擁有更大的

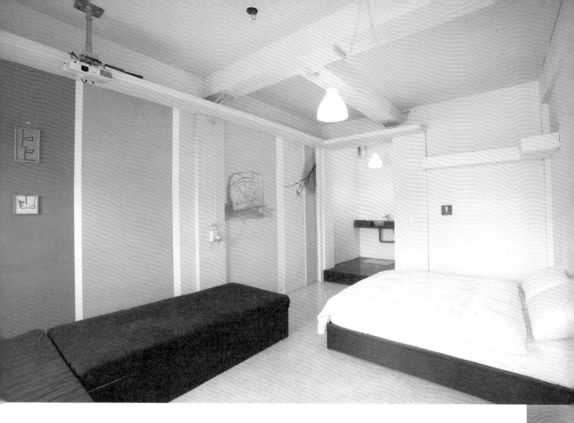

視野，八十吋大螢幕，真爽！手繪美味地圖在牆上，讓你一次看個夠，數位化的好處是直接拍下來，不用抄抄寫寫，打開手機或相機就能找尋好滋味。

　　房間內雖有冷氣、投影機設備，但本著對地球也對自己荷包友善的方案，如果房客選擇不使用，主人會酌量退除部分費用給你。這些天馬行空的想法，絕對是退休老人經營民宿的突破，人生嘛！何必自地畫圓框住呢？有夢想、有勇氣，都可以像義大利人般大喊一句「Bella Vita！」開創美好的人生。

Taitung Woo

地址：台東市中華路一段586巷38號
電話：0930-926-676
費用：四人房2400 元、青年房床價500元，連續入住第三晚為9元，三天循環一次
部落格：http://tw.myblog.yahoo.com/belle-46

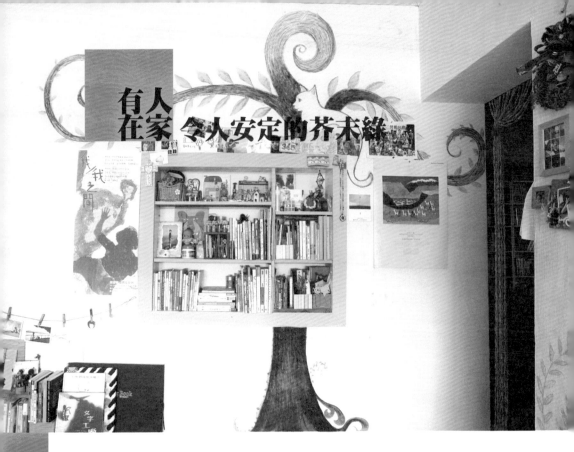

有人在家 令人安定的芥末綠

　　晚上七點多，繞過熱鬧的台東市區，往卑南鄉的利嘉部落前進，詢問附近居民，得知沿著利嘉國小的小路直走，過警察局拐個彎就會到了，以為很近，結果開了十五分鐘的路程，一路上燈光漸稀，最後在難以分辨的路底處看到一間不甚起眼的小平房。

　　剛開始，我對這棟小屋充滿著不確定，除了外觀既不是傳統的三合院，水泥結構加上鐵皮屋頂，整個不討喜，正當我猶豫不決的時候，一位臉上掛著淺淺笑容，身材纖瘦綁著馬尾的漂亮女生，步出屋外，主動報上名來：「我是小官，妳是今天入住的朋友嗎？」

　　住過不少的民宿，還是頭一次被主人稱呼為朋友而不是房客，趕了一整天的路，頓時覺得特別窩心。

　　小官並沒有直接帶我去房間，反而先領著我坐在草地上搭起的木棧台，這個院子不大不小，剛好夠小狗奔跑、夠背包客聊天、夠坐著發呆……

　　一群用餐完畢的客人，陸續從昏黃的屋內步出。再度出現的小官，

為大家準備一壺溫熱的檸檬馬鞭草茶，淡淡的草綠色和果香，有助飯後消化，也舒緩了我的疲累和先前的不安。

隔天清晨，陽光透進玻璃窗，喚醒每個人一天的開始，昨晚的熱鬧，已經被緩慢的氣氛所取代，大家選擇了不同的角落，看書、上網、或隨意躺著，各自享受著這安靜的片刻。

會黏人的地板，讓人一坐下，就捨不得站起來，慢慢欣賞著客廳的一切，芥末綠的牆壁，中間開了一個好大的窗，還用玻璃隔板隔出一行行空間，就像是一個透明的中藥櫃，上頭擺滿了收藏種子的玻璃小瓶，這些都是從事生態嚮導的男主人山豬，在各個山頭撿拾回來的紀念品，有黃茅、石栗、藍花楹等數十種稀有植物的種子，襯托著兩旁手繪的大樹，視線延伸到院子中的大葉欖仁樹，似乎意味著生命力的再延續。

當初小官執意幫這面牆刷上清新的芥末綠色時，還曾遭到老媽大力反對，認為這個顏色太暗，可是她早已篤定綠色會帶來的自然能量，當她在牆上開始作畫時，其母也童心未泯地拿起刷子，在女兒塗鴉的樹下畫上鴨子。左邊的米色牆，又被朋友畫上蘭嶼海景，加上兩隻栩栩如生的珠光鳳蝶，如同把自然美景移植進侷限的室內，隨著海波森綠的感染，彷彿可以感受到一屋的生氣盎然。

活力的表現，也運用在陰暗無窗的廚房上，朝氣十足的小官，當初就考慮到，如果沒有窗讓陽光照進，就運用黃色的生命力引進室內，所以特別挑選玫瑰黃妝點內牆，外牆則為芒果黃，使室、內外空間，都展現如台東太陽般的燦爛，看起來亮眼許多。

在這裡，花花綠綠的油漆，不再是那麼規矩的著色劑，反變身為油彩，畫出彩度極高的隨性壁畫。戶外牆面大多畫上花草樹木，隨手撿來的石頭也變身紅色甲蟲、電箱也披上迷彩淺柑橘的保護衣。

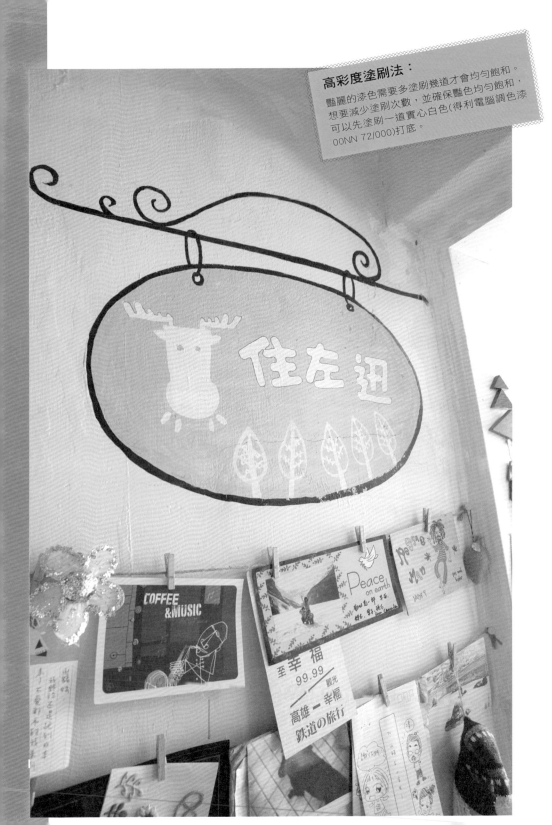

　　而四間客房，主要漆上湖水綠、天空藍、和帶點黃的白合白，加上來自各方朋友的任意揮灑。年輕插畫家在背包客的單人房內，窗邊畫上小女生仰望遠方的背影，「住左邊」的雙人房，又延續了小女孩側身與小鳥玩耍的情境。「住右邊」雙人房則是一室的天空藍，女主人畫上小鳥、大樹的圖案，最有趣的是掛上明信片、嬰兒T恤、魚布偶當裝飾，純真又立體的童趣。

　　人來人往的「有人在家」，熱鬧程度好似「里長辦公室」。不管是專程來體驗生活的都市人、或來沏壺蜜香紅茶的鄰居、或帶著滷味來分享的好友，大家都因為磁場相近而碰在一起，你也可以跟著熱情的小官，四處去拜訪台東的藝術家，聊心情、聊生活、聊夢想，就是這種凝聚的溫馨力量，吸引了許多人前來這間沒有豪華裝潢設備的部落民宿。人與空間所散發的自然光采，是你我在城市無法擁有的寧靜與平和，就請用人情味來留住記憶裡的美好時光吧！

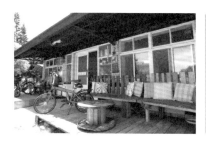

有人在家

地址：台東縣卑南鄉利嘉村利嘉路661巷到底
電話：0919-527-235
費用：雙人房1200元，每加一人300元，最多可睡五人；背包客單人500元
部落格：http://tw.myblog.yahoo.com/akaka0126/

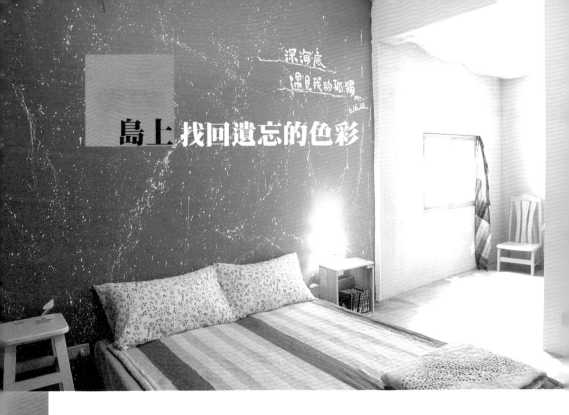

深海底
遇見我的孤獨

島上 找回遺忘的色彩

插畫是藝術或鬼畫符？

許多人小時候畫畫常被大人笑是亂塗，久而久之也不敢再畫，長大後，升學、工作壓力，早已把兒時的夢想全都忘記……

出身在苗栗的溫淑文，還沒上幼稚園就喜歡拿著畫筆塗鴉，國小作文「我的志願」，就是要當個流浪畫家，揹著吉他、帶著畫筆浪跡天涯，只可惜她與大多數人一樣，東海大學工業工程系畢業後，一路從事著平淡的文書工作、當小學老師，過了忙碌平庸的五年。

直到去年，在台東這塊後山，溫淑文又找到了繼續向前行的力量，就像她為自己取的筆名「發呆綠」，放空，竟是重拾畫筆最好的靈丹。

初次見面時，發呆綠臉上帶著淡淡的笑容，短髮上綁著一條白毛巾，站在漆了湖水綠的鋼骨棚架下迎接著，她的微笑和清涼的綠意，讓人忘了身在台東炙熱的陽光下。

拉開「島上」那扇木紗門，彷如進入發呆綠的手繪故事裡，與她一起看世界。在這裡，色彩像美麗的水果拼盤一樣繽紛亮麗，無論是大膽的整間刷上似潛進深海的海軍藍、還是豐收的日光桔或清新的薄荷綠，當然少不了畫龍點睛的手繪花朵圖案，全部毫無禁忌地組合在一起，挑

戰單調的白色慣例！

　　只有三個房間的設計，分別以塗刷的油漆顏色來命名，包括小青、小橙和小藍。最愛海水深藍的發呆綠，在小藍的主牆寫上：「深海底，遇見我的孤獨！」這面牆當初可是連續上了三次漆，才讓她滿意，因為她希望住進這個空間的人，就像潛入深邃的海洋般，領略深海的寧靜。

　　小青則是延續當初在墾丁放逐的生活，每天看草的快活日子，因懷念起那一片的草綠，索性把房間調成薄荷綠，天花板掛有一塊檸檬黃的布幔，整體很有大自然的感覺。

　　最後的小橙，是希望營造出男女都能接受的中性色調，她用兩種橙色來表達對青春的看法，牆上寫著：「說好了，要在青春裡漫步」。但是個人最喜歡浴室旁的小角落，陽光從窗外灑入，坐在妝點了爆竹紅般的小椅子，聽著欖仁種子掉落屋頂的咚咚聲音，彷彿提醒了自己，已經來到慵懶的台東。

　　擅長插畫的發呆綠，在自己打造的房子裡，每一面牆、地板、燈座、小板凳，都成為她創作的媒介，即使是不小心滴落的油漆，反而激發她在地板畫出花朵的靈感、或是將錯就錯成潑漆效果。而在房間外的白牆僅畫上一位長髮少女，空白處留待鄰居小朋友來塗鴉，只因發呆綠想給愛畫畫的小孩發揮機會，每過一陣子再重新粉刷，又是新的畫布。

　　客廳大面白牆上，下半部漆滿深藍的大海，倚坐在椰子樹下的女孩，獨自在孤島上垂釣，描繪出發呆綠這一路走來的心境。

　　發呆綠的追夢過程，從台中跑到墾丁再繞到台東，她認為過去不是自己想要的人生，毅然辭去工作，出走到台灣的最南端「墾丁」，獨自一人躲在民宿裡拚命的畫，沒有對話、沒有朋友，只有耳機裡伴隨的音樂，創作出《住在檸檬島》繪本，最後也如她所願出版。接著，回到台

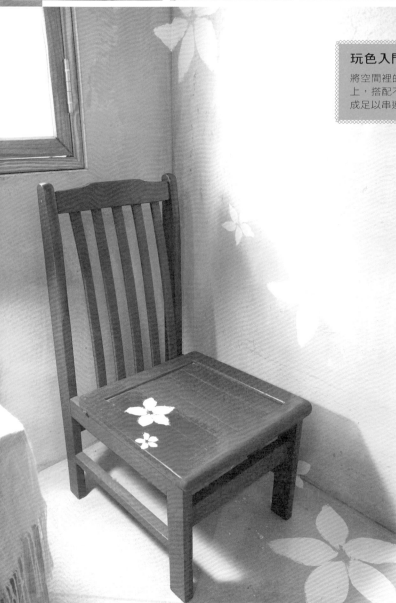

玩色入門心法：

將空間裡的實物圖案放大到牆面、地板
上，搭配不同的色彩，在整個民宿中形
成足以串連所有空間的主軸趣味。

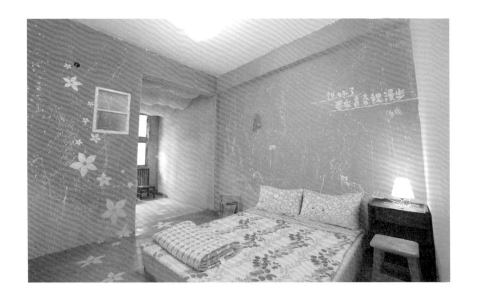

中，她繼續創作，但是這一次卻石沉大海，讓她從夢中回到現實世界。

遇到瓶頸的她又再次出走，這次她找到台東的一間民宿，提供給藝術家駐村的機會，來到當地，她發現台東的泥土會黏人，讓她越來越不想離開，內心也越來越篤定自己要走的路。之後到了「有人在家」，看到小官和山豬追求夢想的決心，更給予她莫大的勇氣，於是就留下打工換宿半年。接著在先前民宿主人的幫忙下，找到一間蓋在釋迦果園中央的老厝，在眾人的鼓勵下，踏出開民宿的夢，跟銀行借貸一百多萬重新裝潢後，開始迎接自己的新生活。

這是一間很特別的民宿，有音樂、有書本、有微風、有草地、有簡簡單單的生活，清爽舒適的床舖、簡單樸實又充滿藝術隨性的佈置，有一種回到老朋友家裡敘舊的親切感。

來這裡的旅客，每個人都像是許久不見的老朋友，見面都會主動報以微笑和姓名，大家也不會躲在房間裡，喜歡在客廳隨意躺著、或到屋頂的木地台上吹吹風倘佯在大樹的涼蔭下。

一切都是那麼的自然，白天，院子裡曬上花花綠綠的被單，晚上，擁有屬於太陽暖烘烘的氣味，對都市人來說，久違的溫暖幸福，最珍貴。旅行的意義，不在乎有多豪華，而是旅途中的一點觸動。

島上

地址：台東市西康路3段2巷83號
電話：0952-728-559
費用：小藍、小橙兩人套房1500元、小青兩人雅房1200元
部落格：http://lemonisland.pixnet.net/blog

Cheela小屋

愛上麵包的博士男
美味指數：5*

從小就想當麵包師傅的陳健行，長大後果真放棄
攻讀醫學院博士，先是跑到台東幫弟弟經營民
宿，之後在三位好友力挺下，改開以烘焙為主題
的咖啡店。由於當地盛產農產品，許多客人主動
送上自己栽種或捕撈的食材，如飛魚、野薑花、
海藻、桑椹、青蔥、地瓜等，剛好就讓他發揮創
意，變成一個個獨家口味。當然，這過程中，包
含了無數的試驗和失敗，就像飛魚乾的腥，任何

香料都掩蓋不住，結果阿美族人教他加入原住民
最常用的香料「刺蔥」，做出超美味的飛魚鹹派
和麵包。就連林懷民、嚴長壽都被這充滿誠意的
小麥香吸引而來，喜歡麵包的你，記得帶著分享
食物的心情來喔！

地址：台東市新生路395-1號
電話：(089)325-096
網址：www.cheelapension.
com

藍色日出

慢吞吞早餐
美味指數：4*

店家的慢步調，相當符合當地的樂活氣息，來這
裡享用早餐，記得要放慢，因為所有餐點都是現
點現做，用料和口味相當養生，有德國黑裸麥三
明治、雜糧潛艇堡，飲料類也頗為用心，有紅豆
薏仁牛奶、南瓜牛奶、發芽黃豆漿等。老闆是彰
化人，本身來頭可不小，當過公務員、去瑞士唸
餐飲管理，本來到台東念教育學科，結果喜歡上
台東的自在，於是選擇開早餐店，過自己的人
生。

地址：台東市洛陽街231號
電話：(089)330-499
營業時間：6:00~11:00

七里香水煎包
五兩重超大包
美味指數：5*

地址：台東市正氣路385巷7號
電話：(089)334-685
營業時間：16:00~2:00

台東消夜人氣第一名，非巨大水煎包莫屬，每到夜晚排滿人龍，許氏夫妻在十七年前跟朋友學做水煎包，經過改良變成現在的五兩重量，讓客人絕對能吃飽。

內餡份量十足，有炒香的肉燥、韭菜、胡蘿蔔、高麗菜、冬粉，加入十幾種中藥香料調味，把包子塞滿滿，個人最喜歡的是那帶有發酵香氣的麵皮，老闆娘表示沒有用老麵，只是麵糰發酵時間足夠。

這樣的好滋味，最高紀錄有孕婦一次吃下七個，還有一個軍營訂走一千多個，貼心的老闆為了不讓現場客人沒包子吃，只好半夜起來趕工。

津芳冰城
得獎鹹冰棒
美味指數：4*

地址：台東市正氣路358號
電話：(089)328-023

乍聽冰棒是鹹口味，一定會覺得很奇怪，但只要吃上一口，就會明白這支鹹冰棒為何能風行三十幾年兼得獎。一入口濃濃的牛奶香，接著散發出蛋黃的鹹香，最後咀嚼到杏仁碎粒，嘴巴同時享有三重奏的完美口感，感覺新奇，就像在吃冰凍鹹鴨蛋，很特別！

花蓮

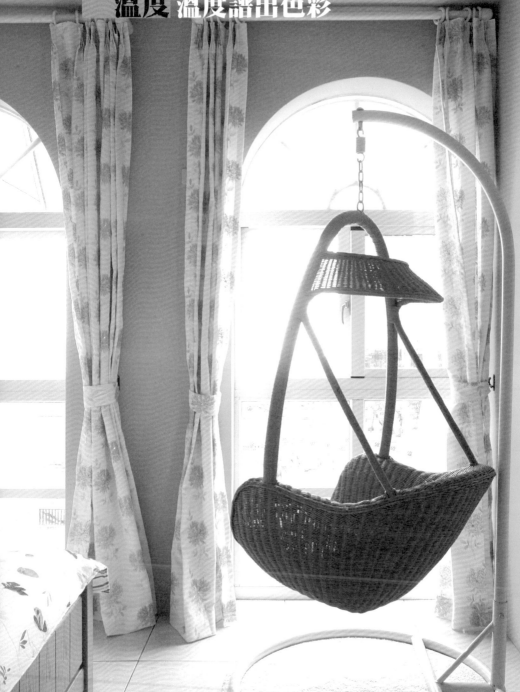

第一次遇到溫姊，是在31度高溫的夏午；

第二次遇到徐哥，是在24度的秋夜……

這一次，帶著親手做好的全麥土司，從台北一路開車到花蓮的吉安鄉，只希望趕快把新鮮出爐的麵包，送到溫姊徐哥手上，希望能共享這股裸麥與可可香的溫度。因為，這次特別用上宜蘭黃云起的全麥麵粉，在台灣竟然還有人願意試種有機小麥，只想與他們一起分享小農的用心，在遠方有人跟他們一樣，用緩慢的方式在過生活。

雖然抵達時，已經晚上十點多，但徐哥仍站在屋外迎接我，親切的笑容溫暖了旅客孤寂的心。民宿取名「徐徐的溫度」，因為男主人姓徐，女主人姓溫，想建立一個有溫度的「家」，三個房間的命名分別用上藍、綠、紅三種顏色來表現溫度，如降溫的18度C、變溫的24度C、升溫的31度C，相當有趣。

而今晚迎接我的是二樓的24度C，在這間草綠、原木色系的房間，不禁聯想到金黃小麥，巧合的是，24度C也正好是培養麵包酵種最理想的溫度。房間走山丘般的森林色系，以碎花圖案的床組和布沙發來襯托，牆面柔嫩的青蘋果，細心到連浴巾也選上抹茶綠。又利用樸實的家具，如大大小小畫有花卉圖案的原木置物櫃、衣櫃，和木製百葉窗，營造出甜美的鄉村風格。躺在床上，窗外徐徐的微風吹進，藉由視覺的撫慰，將焦躁的心情為之變溫，消除整天趕路的疲憊。

隔天早晨起床，拉開窗簾，陽光從偌大的窗戶灑進來，充足的光線伴著青草色，對著面山的陽台，整個房間由陽光而譜出色彩，沉睡的心靈也彷彿從大自然中甦醒，輕鬆自在的氛圍，光是坐在那邊，什麼都不做、不想，就是一種享受。

但樓下傳來的陣陣香氣，食慾已被挑起，讓人心情愉快。當我安坐

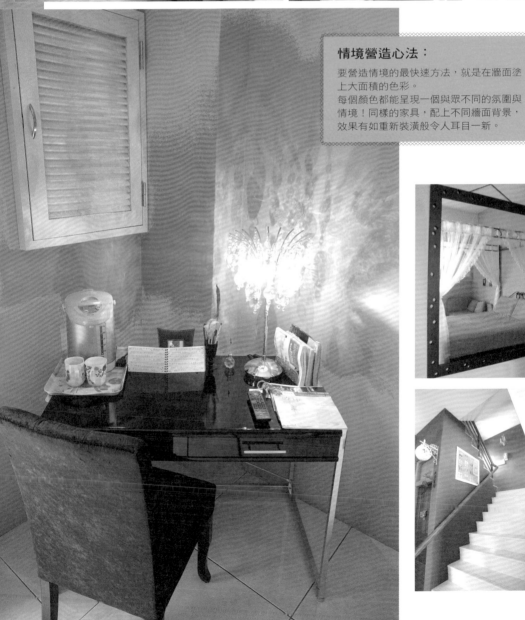

情境營造心法：

要營造情境的最快速方法，就是在牆面塗
上大面積的色彩。
每個顏色都能呈現一個與眾不同的氛圍與
情境！同樣的家具，配上不同牆面背景，
效果有如重新裝潢般令人耳目一新。

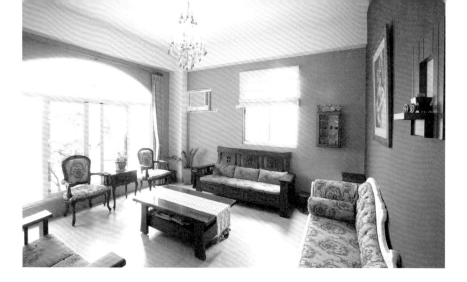

在餐桌上，整個人是被三面清涼的藍綠牆色所包圍，當然你也可以選擇到戶外庭院，被紫色翠蘆莉包圍的草地前享用一頓豐盛的早餐。用心的擺盤和大份量，認真程度完全不輸餐廳的Brunch（早午餐），有炒蛋、南瓜濃湯、馬鈴薯沙拉、五穀雜糧麵包、水果、香草茶、手工餅乾、香醇咖啡，全部都是溫姊一早起來親手料理，如此豐盛，當然要給自己一段慢食的時光，好好享用。

帶著滿滿的幸福飽足感，開始細究起房子的配色。入門處的大廳與吧台是光亮的藍綠色，但轉進客廳，反而跳脫地改用較暗的墨綠色搭薰衣草紫，加上典雅柚木的貴妃椅、兩張扶手單椅，以光、暗手法，拉出兩廳之間的區隔。而園子的花草綠光透過大面玻璃窗延伸入內，讓身處屋內的人，不時都能感受到芬芳綠意。

如此細密的心思，到底出自哪位設計師之手感，溫姊告訴我，是她那只有二十五歲的大女兒傑作，畢業自台北藝術大學工藝設計系的徐筱雯（小徐），用她所學成就父母的退休夢田。

她認為一個家不應該是冷冰冰，所以希望透過顏色，讓每一個來此住宿的旅人，感受溫暖。即便是最不受重視的樓梯間，也填滿熱情的紅

徐徐的溫度

地址：花蓮縣吉安鄉中正路二段90號
電話：0932-527-511、0937-963-148
部落格：http://www.wretch.cc/blog/slowlyhsuhsu

寶石色彩，擺上自己的創作，有陶杯、木雕鞋、蠟染畫作等等，使其成為動人的焦點。

而另外兩個位在三樓的房間，則選用了象徵微涼海岸的水藍、和代表微熱山丘的深粉橘。

被主人認為最美麗的18度C，因為有著開闊的落地窗，除了牆面、甚至連天花板都刷上涼爽的天空藍，搭配的家具也都是藍與白的組合，最可愛的還有一個蛋形吊籃椅，也一樣與室內漆上藍色系，坐在這張吊椅上晃啊晃的，腦袋放空，對工作上的厭倦、對上司的憤怒，也有馬上降溫的神奇作用。

推開31度C那道深粉橘的大門，頭頂一盞黑色水晶吊燈，迷幻的折射光線，透出奢華魅惑。其他家具包括書桌、CD架、床頭櫃，也是黑到底，放在正中間的公主床，也是黑色鑄鐵，掛上蕾絲的布幔，加上整個空間的深粉橘色壁面，成功鋪陳出少女的夢幻，浪漫到極點，內心的烈火熊熊升溫。

當初會買下這間房子，主要是看中這裡有一個可以看到大山亂跑的草地、可以讓小女兒盡情尖叫，而不用擔心鄰居抗議的地方，可以讓全家人呼吸新鮮空氣，沒有壓力過著緩慢生活的地方。

因為徐哥溫姊的小女兒是一名心智發展遲緩兒，為了不讓大女兒背負照顧妹妹的壓力，才想踏入五十的天命之年，把人生的最後三分之一，找一個想要的生活方式，於是有了移民到花東的念頭，剛開始在台東繞了幾個月，就是想要找一間前有大海後有梯田的房子，但過於偏僻的環境，遭到溫姊反對，後來聽電台在講慢城花蓮，才被「慢」吸引而來，兩年前終於逃離最熱鬧的東區，移民到花蓮。

家有一名遲緩兒，很多父母都會自怨自哀是上天的捉弄，但是徐哥與溫姊選擇堅強面對，這位對著進門的我，猛喊「姊姊」的小天使，天真無邪的笑容，讓人感覺在她的世界，只有單純的白，但家人卻因為她畫出彩虹，找到生命的出口，也為這一家找到未來的生活方式。

靜巷裡的27號 單人旅行的沉穩灰藍

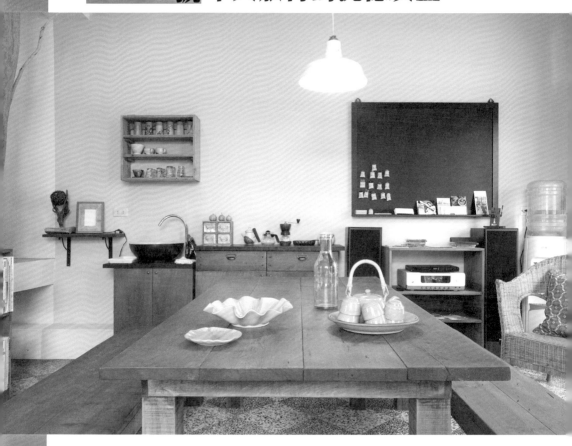

一個人的旅行，不一定是孤獨的黑白無趣………

一個人的旅行，可以是充滿樂趣的絢爛色彩！

喜歡單人旅行的冠羽（花蓮「法采時光」民宿主人），去年遭受友誼與愛情的背叛，一個人去環島，經過多天的放空，開始對顏色有了新的體會，從明亮轉為沉穩。

五年前冠羽與妹妹，由繁華熱鬧的台北，帶著滿腔的熱情，移居到花蓮開創民宿與咖啡店事業，喜歡自己動手做的樂趣，所以四個房間的油漆和彩繪，都是由他親自操刀，分別以活潑的紅、黃、綠、棕來配色。

五年後，他在網路上，意外看到一間老厝，按照他的形容：門前有個小花園、是邊間住宅、採光通風很好、有個落地窗戶、二樓邊有個角窗、保存尚好的磨石子地磚，二樓前房有一個半圓型的陽台…

所以他又再一次為了築「家」而努力，特別用墨綠灰藍色調，配上大地色的實木家具，為背包客創造一個溫暖的單身住所。趁這次揹著相機閒晃的單人旅行中，我也來到花蓮，準備迎接冠羽的新玩具。

取名「靜巷裡的27號」，果然是躲在中正路內的小靜巷，彎曲的巷道，很容易迷路，隨意按下快門時，從觀景窗看到一棟邊間老厝，心想：「該不會就是這裡了吧！」院子裡一棵年輕的台灣櫸木，吸引著我的目光，走近觀賞，柔美的枝葉上，小小的葉片鑲著鋸齒狀的葉緣，十分可愛。

一個掉漆的橙色鐵皮信箱，安靜地掛在暗紅色磁磚牆上，取信口上有一個象徵和平的黑桃圖案，與這四周謐靜的氛圍，相當和諧。

一進門，目光被綠寶石綠與咖啡橘磨石子地磚吸引著，光著腳丫走在這老趣味上，冰涼的腳感，馬上有種回到過去的感覺，難得三十出頭

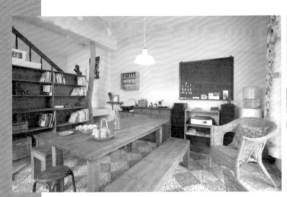

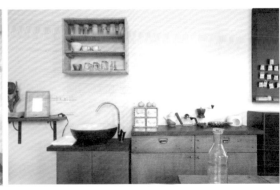

空間沉靜心法：

帶著藍綠調的中性色又稱為大氣色系，能夠讓空間瀰漫著沉靜又優雅的氛圍。

在民宿各個空間的牆面與門，漆上或深或淺的灰藍色，襯托著磨石子地板、漂流木、藤椅，可以完美融合石與木的質感。

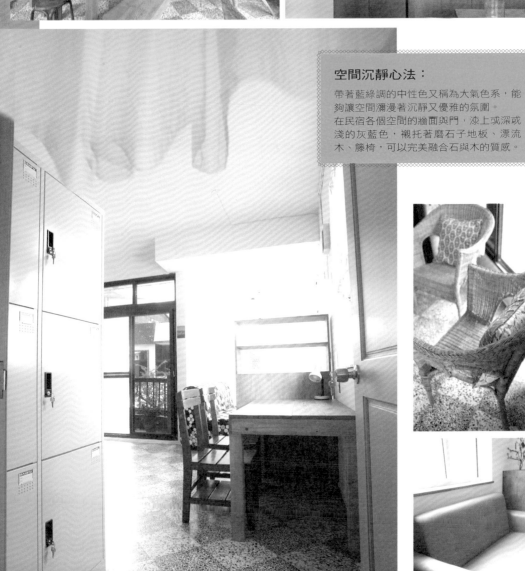

的冠羽，願意保住這珍貴的歲月痕跡。

　　他說，當初房子內部殘破不堪，窗戶滲水，導致壁癌很嚴重，原本心有猶豫的他，唯獨保存良好的磨石子，觸動這位少年人愛古的心，買下這屬於很多台灣人的舊回憶，也決定了這間老宅的顏色。

　　因為雙色斜貼的磨石子地板，已經夠花俏，所以一切物具與選色上就要懷舊些、低調些，才不會眼花撩亂。一樓的空間採開放式設計，像客廳與廚房，利用兩款暖中性色，適宜的切割空間，廚房牆面刷上陶土黃，來與客廳的玫瑰白作區隔，平光的漆料帶出這東方咖哩般的香料色，正

靜巷裡的27號

地址：花蓮市中正路125巷27號
電話：(03) 831-1990
費用：雙人房2000元、背包客每人800元
部落格：www.wretch.cc/blog/ian2006

巧與原本的白色磁磚相互搭調，成功營造出屬於它的味道。

　　而飯廳與樓梯間，就以一大棵漂流木樹幹相隔，不但與庭院的櫸木有呼應，原來還擔當著一個好玩的角色，愛閱讀的冠羽，曾在中村好文的《住宅讀本》裡，看到住宅元素要有「遊戲心」，所以在樓梯的轉折處，不必繞過廚房一圈，扶著樹幹直接就能跳入飯廳。

　　客廳的另一面牆壁，採用大面積的淺灰藍，點亮老屋的光采。落地窗外的天光，引動藍色的能量，是最佳的色彩調節，有著神奇降溫的效果；晚上在白色珐瑯老燈的照射下，使灰藍表情更柔和，又散發著和平及寧靜的感染力。

　　經過三次染色的松木長桌和板凳，先是染上深咖啡，讓樹木年輪吃色，磨掉後再上一層淡綠，二次打磨後就會出現仿舊感，最後再上一次柚木色，造就出這張溫潤厚實的大桌子，你可以一個人靜靜地閱讀、也可以和別人交換故事、或是喝上一杯用茶晶綠陶杯沖泡的茶。

　　二樓只有兩個房間，最大的一間留給了背包客，推開那扇古樸藍的木門，白色鐵櫃與古瓷色的牆面，簡單乾淨。而看似一般的上下舖，卻是用烏心木打造，上頭的記憶床墊，保證讓玩累的旅人也能一夜好眠。

　　餘下的雙人房，牆面保留原始的水泥色，把色彩留給刷上橄欖綠的木門，海水藍的床組，搭配木地板的大地色，有回歸土地的懷抱感。

　　通往頂樓的梯間，格子門刷上墨綠、鐵梯欄杆則漆橄欖綠、與窗邊的小盆栽，呈現不同層次的綠，豐富的色階變化，也明白告訴了大家，空間用色不單足塗漆，必須融入各種元素。

　　過去燈具可說是「法采」裡最重要的靈魂之窗，但「27號」原有的舊燈具沒有被保留下來，所以冠羽只能上網一盞盞搜尋，無論是客廳角落的白色吊燈、樓梯轉角的蛋糕燈、廚房的百摺裙壁燈，樣式不新

潮、也不太復古華麗、不西也不中，每盞燈折射出來的微散光線，令整個空間的顏色有所變化。

倚坐在窗旁的籐椅上，耳邊聽著雷光夏為電影《第三十六個故事》唱的主題歌，抒情的旋律：

夏天的雨水飄落，寧靜公園

深夜的微風拂過，吹乾了樹

在街角的咖啡店，相遇的一刻⋯⋯

此時，冠羽與我分享出國旅行的見聞，在泰國時，充分感受到當地人的樂觀開朗，因此，他也希望能把那一份友善體貼傳遞給每個旅人。

事實上，在邊間的這間老厝，房子裡的東西，就是主人看世界的窗口，如一張張放置在各個角落的明信片，看起來雖不起眼，卻令人玩味。寫上「We arc family」字句的放在背包客房內、有食物圖象的放在廚房裡、電影「在屋頂上流浪」明信片貼在通往頂樓的門上。它們與旅人相遇的一刻，總會交織出不同的心情故事。

法采
時光

法采時光裡的紅綠棕黃

　　法采時光是一間兼營咖啡廳與民宿的獨特空間，裡頭一盞盞老燈的氣息，帶點慵懶的華麗浪漫，像是法國小酒館的味道，加上房間的色調和手繪塗鴉，光影與顏色就是吸引旅人造訪的原因。

　　當初屋裡留下的水晶燈，促使冠羽買下這棟四十年的竹竿屋，長條型的結構，缺乏陽光照射，房子中段的天井，是唯一的採光。在白天黑夜都分不清的空間裡，多數人可能會選用單調的白色，來製造光克，但他卻用色彩塑造空間的可能性。

　　「綠房」與「棕舍」不約而同都有畫上大樹當壁畫，因大地色系是讓身心靈獲得歇息的最佳色彩。

　　至於在「紅屋」裡，他是以不同色澤的紅，來營造「台灣紅」的喜氣，牆壁用了白玫瑰襯托磚紅色的山茶花手繪，配上大紅色床單，最特別是一幅具花蓮色彩的玫瑰石畫作。還有角落的老窗花，白色霧玻璃鑲嵌在內，透過天井的光線穿透入房，晚上改由小水晶燈的魅影，增添光影氣氛。

　　擁有獨立陽台的「黃室」，自然光影充足，這個房間除了陽光可貴，被保留下來的實木地板、和黑膠唱片音響櫃，同樣珍貴，冠羽特別選擇朝陽般的金黃色牆面顯現木頭的溫潤，給需要創意靈感的作家、設計師旅人，一個想像力的空間。

法采時光

地址：花蓮市中華路269號
電話：(03)831-1990
費用：雙人套房1800~2200元
部落格：http://www.wetch.cc/blog/ian2006/

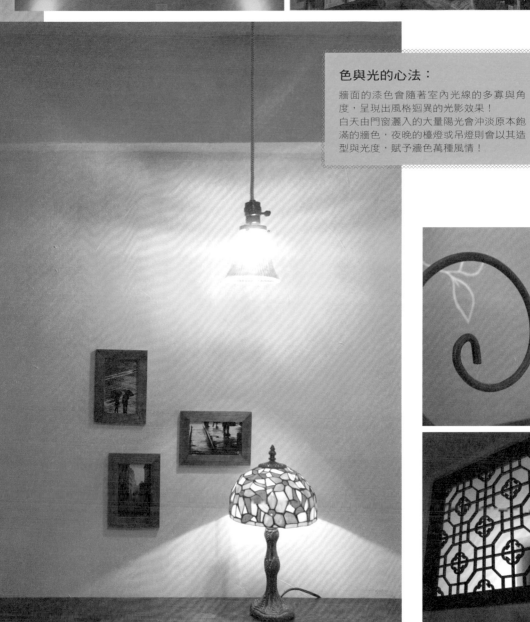

色與光的心法：

牆面的漆色會隨著室內光線的多寡與角度，呈現出風格迥異的光影效果！
白天由門窗灑入的大量陽光會沖淡原本飽滿的牆色，夜晚的檯燈或吊燈則會以其造型與光度，賦予牆色萬種風情！

崖上 安靜的藍白地中海

　　一直有一個人帶著愛犬Woody去花東流浪的想法，趁著工作間的空檔，如願在今年夏天實現。

　　從台東開往花蓮行經台11線的途中，一路上車流量極少的狀況，讓我可以慢慢地開，搖開車窗，迎面而來的海風，讓靠在窗旁的Woody也十分享受。

　　正當我倆都沉醉在迎風快感時，遠方突然出現宮崎駿動畫中《崖上的波妞》夢幻場景。而聳立在山崖上的房子，卻是如愛琴海的藍白色建築物。

　　我放慢車速，停靠在路邊，忙著用相機紀錄下這難得的畫面。回到車上，趕緊加速前進，近距離觀看，發現「崖上民宿」四個斗大的藍黑字體，主人取這名還真貼切，名副其實地就在「崖上」。

　　這棟看似隱世獨立的民宿，在廣闊天空和海洋的襯托下，讓我稍稍體會何謂蔚藍的地中海。

　　台灣近年一窩蜂流行起地中海風格的民宿，往往只取形色，而少了天時地利的條件，但「崖上民宿」卻能適切地融入自然景色，所謂的地中海建築，藍與白算是經典。而地中海地區的國家，多數信奉伊斯蘭教，而該教的主色調就是藍白兩色。

　　炎熱的下午，踏入一樓的餐廳，正在廚房忙碌的女主人陳李月娥，留著一頭短髮的她，活像熟版的波妞。笑容滿面地端出一杯香甜薄荷茶，以及新鮮出爐的餅乾和蛋糕，精緻免費的下午茶，霎時讓人感受到波妞的貼心。

　　步出屋外，走近崖邊，海天一色加上膨湃的海濤，令我感到跟死亡是那麼接近。幸好，這幢白色小屋裡的波妞一家，給這孤獨灰調的縣崖，帶來新的生命！

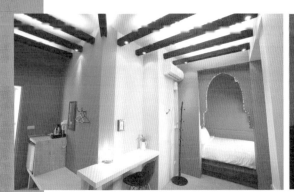

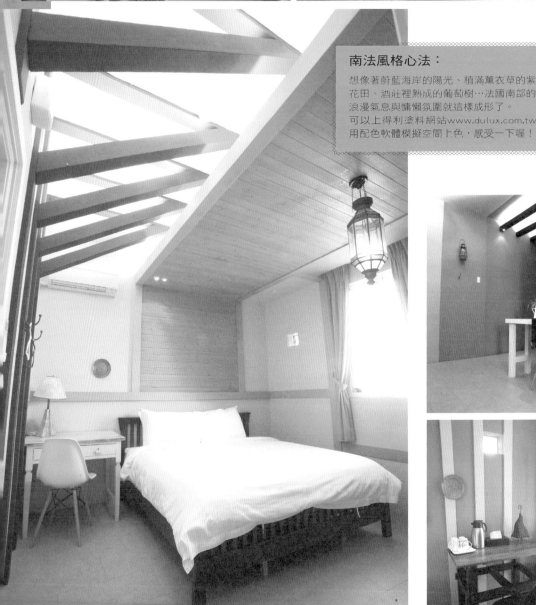

南法風格心法：

想像著蔚藍海岸的陽光、植滿薰衣草的紫
花田、酒莊裡熟成的葡萄樹…法國南部的
浪漫氣息與慵懶氛圍就這樣成形了。

可以上得利塗料網站www.dulux.com.tw
用配色軟體模擬空間上色，感受一下喔！

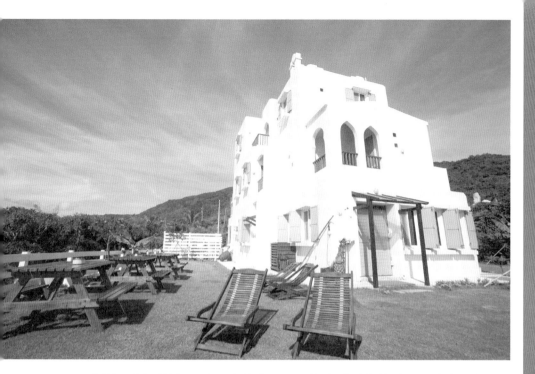

　　屋外一側，還有一片不大的農田，男屋主陳聰為這塊田取名為開心農場，晚餐吃到的都是田裡當天新鮮採摘的有機蔬菜。

　　順著狹窄的白色梯間而上，原來建築物內部卻是那麼熱鬧哄哄，因為在這八間客房裡，卻隱藏著炫麗奪目的氛圍。有的似南義大利金黃色的向日葵花田、和法國南部藍紫色的薰衣草、和北非沙漠及岩石特有的紅褐、土黃、岩灰色彩的組合，帶來一種大地般的浩瀚感覺。

　　而每個梯間牆面上鑲嵌了紅黃藍橘的玻璃彩磚迎客，就像進入彩虹梯般夢幻，透過早午晚的光線，投射在牆面上，呈現出一種華麗與落寞的味道，成為旅行中最美的色彩記憶。

　　取名托斯卡尼的房間，有著我喜愛的露台，前方是一望無際的大海，兩面牆壁塗上異國紅橙，展現地中海的熱情，使整個空間

崖上

地址：花蓮縣豐濱鄉新社村211號台11線45.8km處
電話：(03)871-1222、0955-700-977小綠
費用：雙人房平日2600~3600元假日3200~4200元；
四人套房平日4500假日5600元
網址：www.cliffhouse.tw/

散發出享樂慢活的色彩魅力。

　　房內的牆壁上全部漆了如黃玫瑰般的正黃，清涼的感覺，儼如香草冰淇淋澆上橄欖油的青草芳香，整個空間也展現如正午太陽般的燦爛，坐在奶油色的單椅上，啖著香濃的Cappuccino，人也變得懶洋洋了。

　　另一個讓我一眼就鍾意的塞浦路斯房，床舖暗藏在兩道拱門裡，窩在裡面彷如小公主般受寵，而塔得拉哥香料橘色，猶如置身於熱情的北非國度，想起剛才那杯有著摩洛哥威士忌之稱的薄荷茶，回味著那一抹甘甜。

　　走進米克諾斯房的中性灰藍色調，帶給人沉穩靜謐的魔力，忘卻室外三十五度的高溫，仔細觀察，地磚和窗簾也統一採用灰色系，就連浴室門外也砌了一圈灰藍白的小磁磚，不同層次的灰藍空間，有著撫平旅人疲憊身心的功效，提供一個最佳的休眠臥室環境。

　　另外，葫蘆形的拱門與馬蹄窗，也為浪漫加分，尤其穿梭在迴廊走動時，不但出現延伸般的穿透感，還塑造了窗中景，同時被框住的蔚藍天空與大海，美如畫作，這不也是置身地中海空間的另一個情趣嗎！

　　其實，一般來說，地中海國家的色彩十分豐富，花東地區同樣具有

■懸崖的人生

花蓮豐濱鄉的海岸有台灣夏威夷美譽，波妞與陳聰原本住在台北五股，做過鐵工廠、第四台、超商、早餐店，當初先是被花東美麗的海景所吸引，幻想在海邊蓋屋，過著退休的美好生活。結果買地先被仲介所騙，不但地價買貴五倍，連名字都差點未能過戶。之後連營造商也捲款落跑，結果多花一倍的錢，四處借貸，以三千萬買單，花兩年時間，對抗雜草叢生和海水沖蝕的土地，用了五百台車運來的沙泥，倒入海底，加上防波提，鞏固地基，才有今日崖上白色高懸的地中海建築物。波妞表示，人生就像在爬懸崖，一路走來雖然艱辛，但最終還是咬牙爬到岸上，沒想到除了民宿的名字像電影，連主人的人生，也同樣地戲劇化。

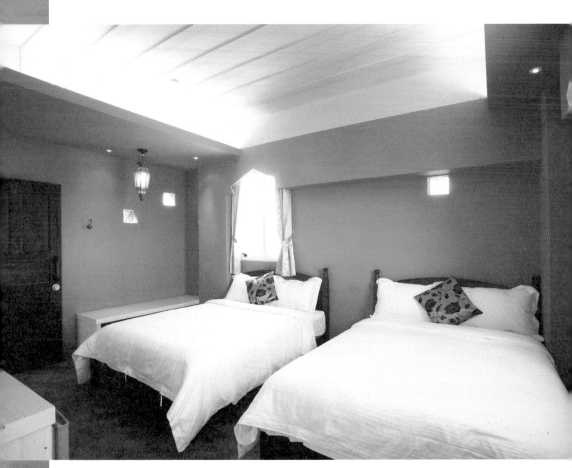

（上圖）：房間內部沒有多餘的黑暗死角，清爽明亮，不喜歡吹冷氣者，可以打開門窗，盛夏的海風，沁人欲醉，還能聆聽海濤的沙沙聲。

（下圖）：露天的頂樓，設計了一座浪漫的風車和鐘樓，曾經有情侶在此求婚成功。

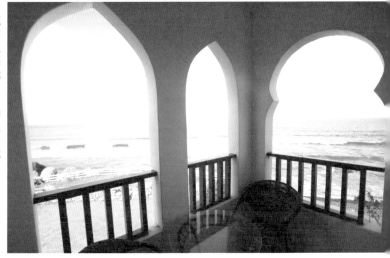

日照充足的條件，如深海的海軍藍、崖石般的崗石灰、植物的碧玉綠、浪花般的白銀色，其顏色的飽和度，在這兒也最能體現最絢爛的一面。

　　夜晚的天空，像霓紅燈不停在變換，躺在草坪上，面向太平洋望著夜空，後方海岸山脈高掛著鵝黃色的月亮，當雲層吹散後，滿天的星斗，因為年齡與地球間的距離，而讓我們看到紅色、藍色、白色，或隱約的光芒，腦海中也浮現了梵谷的「星夜」天空，不自覺的哼起starrystarry night。

　　隔天清晨，才真正體驗到崖上民宿最大的賣點，就是每個房間都可以看到太平洋的日出，不用踏出房門，就可在專屬的小露台觀賞日出。眼前浩瀚無際的水平線上，日出紅光泛照，看著天空的雲與海，漸漸被染紅，另一邊的雲彩卻又帶點粉紫色，眼前的景色，像火燒般華麗。

　　當我還沉醉在日出變化時，圓鼓鼓短髮的波妞已經在清洗床單、皮膚黝黑身材精瘦的陳爸爸也在菜園鋤著土，女兒麻糬忙著做麵包、小綠則在準備沖泡咖啡，每個人都為客人打點著。這樣辛勤的民宿主人，當我第一眼見到他們時，乍看還以為是請來的長工呢！

　　餐廳裡已經瀰漫著早餐的香味，裡頭的原木餐桌、風車裝飾品，一切都那麼的西化，卻與門前很台的奇木茶桌，顯得格格不入，就像他們一家人鄉土得很可愛，卻又擁有一座這麼現代的地中海民宿，我認為，人不應以既有印象來看事情，而把民宿風格與主人形象畫上等號。

　　從清晨到黃昏，與他們相處過後，才逐漸體會到愛做菜的陳媽媽，如同義大利媽媽般親切，自己栽種的當季芋頭，作成芋頭粿與客人共享，烹飪保有傳統的特色，沒有過多的調味料，依靠自己栽種的蔬菜，自給自足，這種純樸的性格與回歸自然的生活方式，其實與地中海國家的居民很相似。

　　傍晚，這幢立在懸崖上的民宿小樓，亮起燈，如同一座燈塔，給孤獨旅者一點溫暖，也明亮了我的內心，對人事不要著相，多從不同角度看事情，人生，會有不同的光景。

柚子家 先苦後甘的柚子綠

柚子花盛開時，有一種淡淡的幽香……

柚子皮曬乾薰香，有一股甜甜的辛香……

柚子家，有一點苦盡甘來的酸甜味道……

　　花蓮的「柚子家」，原本是用來當米倉的屋子，位在北濱街上，外觀看起來是棟不起眼的灰色建築物，路過的人都以為還沒蓋好，可是男女主人小羅與柚子買下後，堅決要把外牆磁磚拆光光，露出水泥原貌，還它真面容。

　　水泥的素面與柚子的皺皮，都是不討喜的坑坑疤疤，卻特別耐看與耐放，走進冷硬的房子，牆面透出的嫩黃與淡綠，就像剝皮後的果肉，香甜清新。

　　入口處的牆上，一幅有趣的彩繪，畫上淺綠與深綠的柚子，代表著男女主人的心：「Enjoy不一樣的家！」

　　沒錯！這個家從外到內，都貫徹了年輕夫婦的冒險色彩，他們把一些無趣的鐵閘、遮雨棚、水管電線都漆上草根綠，增添生活趣味。

　　一樓的客廳與廚房，採開放式無隔間，分別，在靠門口處刷上柔軟小麥、中間樓梯為柚子綠、和盡頭廚房的玫瑰黃，充分運用了三種顏色，來達到區隔的效果。

　　除了用色與佈置頗具有朝氣之外，連燈罩也是創意十足，有黑鐵炒菜鍋、刷白鳥籠、湖水綠奶粉罐加手繪海藻圖案，七年級夫妻才趕拿出來的爛東西，卻吸引了一眾日式雜貨迷，因為這就是手作的獨特魅力。

　　在高中某年中秋節，每天帶一顆柚子到學校吃，而被同學取其外號，別人眼中的廢物，到了她手中，都會變成融入生活的雜貨，有著耐人尋味的淡淡光采。像客廳左邊的杏仁綠老沙發，儘管扶手處已經繃

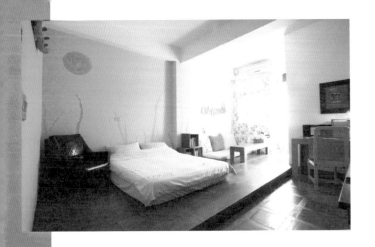

開、靠背鈕釦脫落，卻是單身女子最愛窩的角落，靜靜的看書、一邊聽著音樂，累了，就抬起頭望望門外的盆栽及來去的車流，不知不覺中，陷入自在的溫馨氛圍中。而我則好奇這張破舊的座位，背後隱藏著多少的回憶與故事……

小羅與柚子，這對才三十歲出頭的年輕夫婦，分別來自台中和桃園，就在五年前的某一天興起移民花蓮的念頭，因為喜歡花蓮的海、厭倦枯燥的工作，就這樣辭去工作，偷偷瞞著父母，兩人來到花蓮找房子，僅帶著三十萬存款，貸款買下人生的第一間房子。始為過去平淡的人生，刷出柚子綠的幸福。

基於省錢和愛拾舊物的個性，屋內許多東西都要自己來。就像樓梯底下的空間，打造了青翠綠木頭躺椅，也是小羅的傑作，下面的大抽屜，則是刷上一層鑽石白後，經過機器把漆打磨掉，露出隱約的原木色，帶有鄉村風的味道，會選用這個顏色主要是它不似純白色那麼的冷，有點淡淡的米黃白，視覺效果會舒服溫暖許多。

當然囉！三間雙人房，多是隨性佈置的角落，每一個房間的門都有它們獨特的顏色，有淺蘋果綠、藍綠色和墨綠色，利用不同綠色色階，從入門前開始，就讓視覺先獲得歇息的色彩，而當你打開每一扇門之後，再迎接不同的燦爛景致。

二樓的Lounge雙人房，以芥末黃、米白、水泥互搭的中色調，襯托亮眼的橘紅色復古老窯磚，才不會使自然雜貨風格走調。每個房間牆壁角落的樹枝、太陽、水草彩繪、甚至連開關面板上也不放過，都是來自於隨興的畫法，不做任何草稿，直接拿著油漆刷畫下去，反而更能顯現一種原始的生命力。

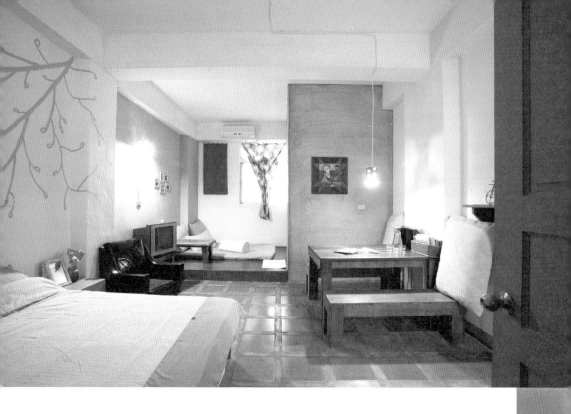

同為Lounge風格的三樓雙人套房，就是一個可以懶散消磨時光的空間。油漆選擇了黃褐的暖中色調，與大把灑進來的陽光，軟軟的枕頭，棉被的溫度讓人捨不得睜開眼。那面黃牆上恣意蔓延的小草，床邊那一張深咖啡的皮椅，廁所裡用五彩石拼貼出可愛的柚子圖案，還有漆上綠、紫、磚紅色的小箱子，裡頭放置著關於花蓮的期刊，聽著主人準備的音樂，慢城花蓮果真是漫慢旅行最好的選擇。

房間與客廳裡的手工原木聚會桌及創意大板凳，都是小羅和朋友一起釘製、打磨、

柚子家

地址：花蓮市北濱街43號
電話：0982-326-090
費用：單人房1200元，雙人房有1600和2000元，續住八折
部落格：http://www.wretch.cc/blog/uulo/

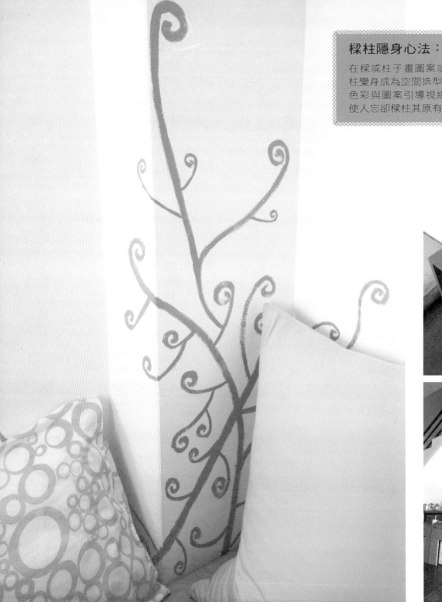

樑柱隱身心法：

在樑或柱子畫圖案或上色，可以讓樑柱變身成為空間造型的一部分。

色彩與圖案引導視線注目停留，因而使人忘卻樑柱其原有的體積。

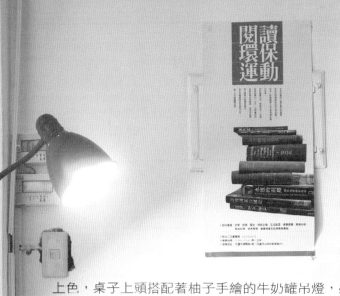

上色，桌子上頭搭配著柚子手繪的牛奶罐吊燈，柔和的光線讓整個空間不再冷冷冰冰，反而多了些許的人味。

放慢你的腳步，去感覺、去聆聽、去觸摸，在柚子家，你會很自然地感知如何過生活，打開心靈去體驗這世界的溫度，相信接下來的旅行會有更深刻不同的體會。

靠·
海邊91 **嬌豔桃紅挑逗藍海**

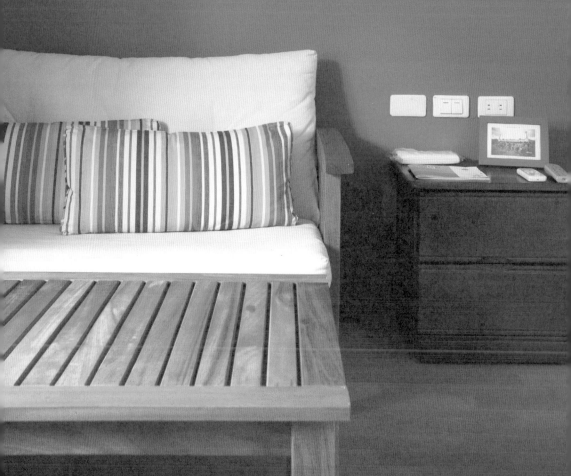

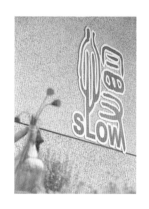

　　每次住到海邊的房子，都只有單調的藍與白，沒有別的選擇。但是這次到了花蓮鹽寮村的海岸線。終於讓我找到一間，以鮮豔桃紅迎接蔚藍的太平洋，破除了色彩的迷思。

　　推開那扇萬紫千紅的花花玻璃門，乍看以為是哪個風騷老闆娘開的美髮院，沒想到主人卻是頭綁白毛巾、蓄著小鬍子的沙灘男，T恤短褲夾角拖的招牌打扮，站在吧台裡忙著弄他的下午茶，狗兒子「初二」趴在地上等吃，看到我這名不速之客，不能控制地跳起來熱情迎接，還來個直撲「舌」吻。

　　外號小林仔的林河弘，端出剛烤好的金黃色咖哩餅乾，滿室的辛香料飄香、與桃紅色的牆面、角落的紅綠色印度老家具，以及穿插在整個空間的黃百合、紫小菊、粉紅薑花，嬌媚的性感暈染整個空間，讓身體感官同時接受到這股熱能。

　　乍看大廳的桃紅，會感覺只有一種色彩，其實不然。因經過不同光源投射，如白天陽光、黃昏燈光、晚上燭光，變幻出多種的紫桃紅、脂粉紅、洋桃紅……

　　不過，最出色的還是牆上那幅海龜圖象，玩味的寫著一句「Slow your life」。過去鹽寮是海龜上岸的產卵處，因為環境暖化、消波塊的阻礙，才讓牠慢慢消失……。小林仔一方面想提醒大家對海龜的記憶，也希望這個大海中緩慢生活的動物，能傳遞給旅人放慢腳步的訊息。

　　健談的小林仔，可以跟你天南地北地聊人生，卻也有感性的一面，對於美也有著獨特的演繹。小林仔以過去在飯店 | 年的公關經驗，早已被訓練出對「五感六覺」特別敏銳，所以他把顏色與嗅覺連結，進房的芳香，去除床單洗滌的漂白味。請試著閉上雙眼，開啟每一扇門用心體會，黃色是甜美的柑橘，綠色搭清新的青蘋果，紫色為粉香的撫子花，

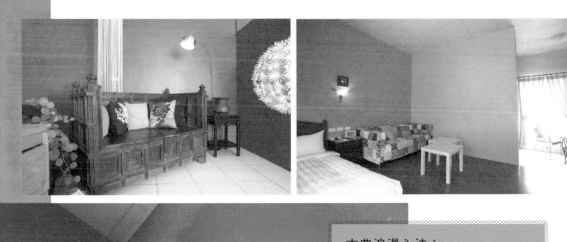

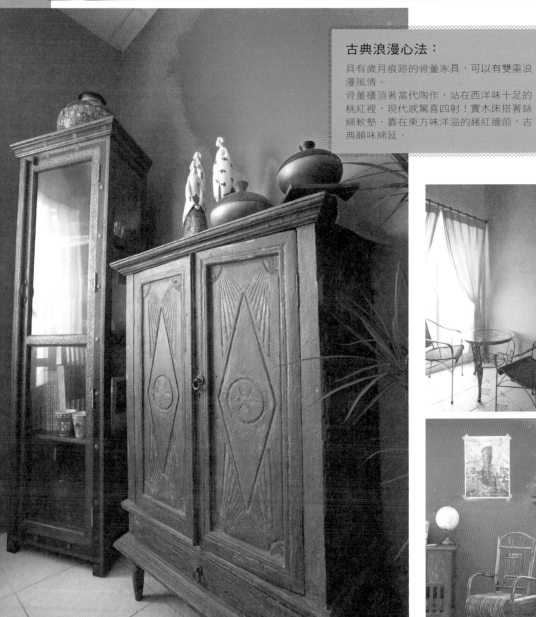

古典浪漫心法：

具有歲月痕跡的骨董家具，可以有雙重浪漫風情。

骨董櫃頂著當代陶作，站在西洋味十足的桃紅裡，現代感驚喜四射！實木床搭著絲綢軟墊，靠在東方味洋溢的赭紅牆前，古典韻味綿延。

不管哪種味道都能挑動內心的慾望。

　　位於二樓的三個房間，分別選擇夏日的金黃、大地的翠綠、深邃的紫彩，來與窗外的大海呼應。

　　因為每個房間裡，都有著一個面海的室內陽台，看海平線上升起的日出、秋天無雲的日子還會有自海上升起的月亮，如此浪漫迷濛的美景，他不希望被牆面的顏色搶走風采，所以他利用深淺色來搭配，創造視覺三重奏，如201紫色那間，就選了亮眼的紫色炫風和帶有淡紫氣息的白作搭配，當外面陽光燦爛時，海水正藍，透過深淺深的紫藍融合，拉出層次的視覺感，讓那片海更為立體。

　　另一間207兩人房，空間不夠大，不走

靠‧海邊91

地址：花蓮縣壽豐鄉鹽寮村鹽寮91號
電話：(03)867-1131、0933-483-906
費用：兩人房平日2600元假日3280元、四人房平日3800元假日4280元
部落格：www.seaside91.com.tw/

147

鮮明對照路線，選擇了同一基色下延伸出來的同色系，像是牆壁刷上南瓜熟黃與大器輝黃，茶几的檸檬黃，來與窗外的海洋呼應，表現如普羅旺斯向日葵般的盛夏。

205的四人房，挑選屬於大地的綠色系，讓親子房擁有最自然放鬆的環境，僅僅用了柑橘綠與綠色隧道，既有溫和的氛圍，也能反襯安靜的藍色珊瑚礁。

不過，對我而言，花果香還是不敵海鮮魅力。晚上小林仔的好朋友，在附近漁港採買當天現撈的龍蝦、透抽、旗魚，在後花園升起炭火，什麼調味料都不用放，單是灑點海鹽來燒烤，哇！真是鮮美。

好客的主人，會陪你一起坐在門前的石階上，或臥或躺在白色的發呆台上，聽著濤聲，白天飽覽最藍的海、夜晚看著灑在海面上的金黃月光。有時藝術家朋友來分享生活的喜樂和歷程，也有失意年輕男女，來訴苦、聽安慰。這裡，讓旅人孤寂的心，有了依靠，找到像家一般的落腳處……

■海邊夢

小林仔目前擁有兩棟民宿，最初的「靠海邊」，是源自九年前的一個夢……。當時他在夢中拉開一道木門，看出去就是太平洋的海，門外還有兩張躺椅。結果兩年前開車經過鹽寮，碰到這間環境正如夢中的房子要出租，為了把外貌俗到爆的房子整理出具有夢想中的感覺，毅然辭去飯店公關一職。

隔壁原址的「夢，海譚01」，則是原本的民宿主人出車禍，本想頂讓給人，後來小林仔幫忙台北當會計的朋友牽線，沒料到其友不適應花東生活，整修過程嫌太累，小林仔順勢當上兩間民宿的主人。為了推廣支持當地的藝文活動，目前他把「靠海邊」贊助給藝術家入住。

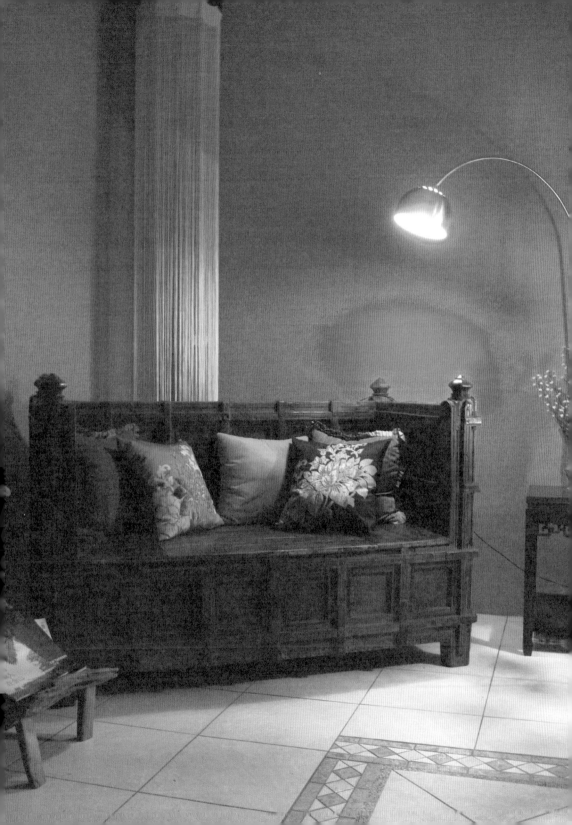

漏網之魚

妝點百年老宅

從清朝就建造的「石空」，是一棟用歲月換來的感動！

土黃色的石頭屋隱身在貓空山林內，歷經兩個朝代，依然屹立不倒。

純淨的白色，不僅沉澱心靈，也是點亮百年風霜的新生命。

走進主廳，頭頂的極光白，是舊有的石棉瓦浪板屋頂，燈光打亮後，不但映照出更柔和的光線，也襯托出土角與石塊壁面的歲月痕跡。臥房刷上蠶絲白，有種漫步雲端的飄飄然，使睡在軟中帶硬的榻榻米上，一夜好眠。

對待老房子，必須留下歷史軌跡，太多顏色，反而掩蓋了原有的滄桑。所以，整體色調只使用灰白綠，盡量與自然環境融合，才不會太過突兀。 除了用油漆為老宅添上色塊，家具也是畫龍點睛的搭配，如棗紅與靛藍的沙發、檸檬黃?瑯水壺，都能增加視覺的豐富性。

如偏廳為土磚、石頭和紅磚的結合，色調上是黃土加橘紅， 刷上反差的黑森林，近乎油亮的鐵灰，給人穩定的力量，坐在這感受榻榻米的香、聽聽鳥叫聲、抬頭看門外松鼠偷吃木瓜的逗趣表情。

而廚房與浴室，是在四十年前以紅磚加蓋，改用清涼的淺綠色，扭轉磚牆的老氣呆板，尤其一扇外推的大木窗，原本框住的綠樹美景，彷彿隨著綠牆延伸入內，充滿樂活步調！

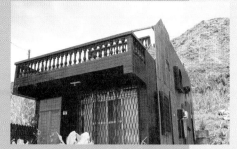

黑色那一間

色彩主調：黑色

地址：花蓮縣壽豐鄉鹽寮福德39號

電話：0955-045-231、0911-232-404

費用：平日包棟7000元、假日包棟8500元

網址：http://www.av8d.com/

境外漂流

色彩主調：藍白色

地址：花蓮縣壽豐鄉鹽寮村福德路65號

電話：0928-671-403

費用：平日2800元起

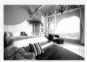 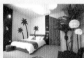

牧場旅棧

色彩主調：乳牛黑白色搭配黃、綠、橘卡通色

地址：屏東縣恆春鎮墾丁路和平巷91號

電話：(08)886-2993

費用：定價3200~4500元，平日與周休優惠不同，致電查詢

網址：http://www.ktfun.idv.tw/home.asp

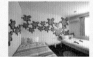 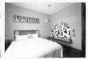

石空

地址：木柵指南路三段38巷7號

電話：0930-612-789

住宿費用：可包厝，請致電查詢

把Color 帶回家

1. 住民宿 實地體驗色彩

要學習民宿的用色手法及氛圍，最好的方法是選幾家喜歡的民宿住個幾晚，實地感受色彩所營造的空間氛圍。

建議你用相機把最喜歡的用色角落拍下來，回家後對照自家適合調整的空間及想要的氛圍，就可以開始規畫新的牆色了。

2. 上網或看書 找色彩靈感

你也可以參考本書的圖文及塗刷心法，或是上網www.letscolor.com.tw 看看參加「發現色民宿」票選活動的全省36家特色民宿及其他相關的設計師用色建議！

尋找靈感時，可以特別注意漆色與空間的關係、不同顏色間的搭配、比例的應用等重點。

3. 模擬空間配色效果

得利塗料的網站www.dulux.com.tw上，除了對色彩改善空間感、創造風格等介紹之外，還有空間配色軟體，可以模擬顏色在空間裡的整體效果。該軟體會在模擬圖上，直接列出得利電腦調色漆的色號，方便你做為買漆的依據。

4. 選擇一面牆或小房間 DIY動手做

啟動你家的色彩情境，建議先由一面牆或一個房間開始！如果牆面不大，不妨自己DIY動手塗刷。DIY塗刷很容易，只要幾小時就可以完成。可上www.dulux.com.tw 查詢DIY塗刷步驟，或在各賣場索取得利塗料DIY手冊。如果你想全面體驗空間色彩的情境，也可以透過得利塗料網站上的「推薦設計師」來為你進行整體的空間色彩規畫與施工。

要多色就有多色！「得利電腦調色漆」

「得利電腦調色漆」運用龐大的色彩資料庫，以電腦設定調色，調出涵蓋紅、橙、黃、綠、藍、紫、白色及中性色8大色相，多達2016個

不同濃淡深淺、純淨漂亮的漆色。

收集網路或書上中意但沒有標示色號的彩色圖片，看看是否喜歡整體配色的感覺，再以得利塗料專業色卡對照書上的印刷色找出接近的漆色色號。

自己的房子 當然要選好品質的塗料

塗在牆上足以持續多年的塗料，其實單價真的不高。選用高品質的塗料，才能確保住屋的環保與健康。建議上網站搜尋資料，在賣場也要閱讀產品標示，當個聰明的消費者！

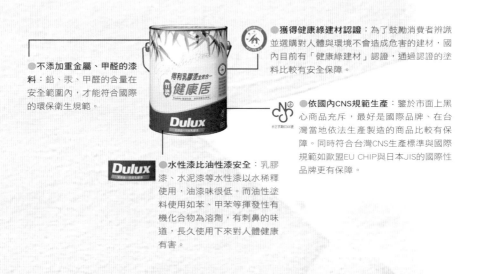

●**不添加重金屬、甲醛的漆料**：鉛、汞、甲醛的含量在安全範圍內，才能符合國際的環保衛生規範。

●**獲得健康綠建材認證**：為了鼓勵消費者辨識並選購對人體與環境不會造成危害的建材，國內目前有「健康綠建材」認證，通過認證的塗料比較有安全保障。

●**依國內CNS規範生產**：鑑於市面上黑心商品充斥，最好是國際品牌、在台灣當地依法生產製造的商品比較有保障。同時符合台灣CNS生產標準與國際規範如歐盟EU CHIP與日本JIS的國際性品牌更有保障。

●**水性漆比油性漆安全**：乳膠漆、水泥漆等水性漆以水稀釋使用，油漆味很低。而油性塗料使用如苯、甲苯等揮發性有機化合物為溶劑，有刺鼻的味道，長久使用下來對人體健康有害。

5. 分享你的色彩家

完成後，別忘了邀請朋友來家裡實地體驗你營造色彩情調的功力喔！還可以把DIY過程及成果po到 www.letscolor.com 色彩部落格，跟網友分享你的色彩經歷！

全省特力屋、Home box 好博家或得利塗料經銷商都可以找到「得利電腦調色漆」。

國家圖書館出版品預行編目(CIP)資料

一生一定要帶她去一次的出色民宿 / 施穎瑩著. — 第一版.
— 臺北市：樂果文化出版：紅螞蟻圖書發行, 2013.01
面 ； 公分. — (樂繽紛 ; 11)
ISBN 978-986-5983-23-9(平裝)

1.民宿 2.臺灣遊記

992.6233 101019553

樂繽紛011

一生一定要帶她去一次的出色民宿

作　　　者／施穎瑩
行 銷 企 畫／張雅婷
封 面 設 計／鄭年亨
內 頁 設 計／陳健美

出　　　版／樂果文化事業有限公司
讀者服務專線／（02）2795-3656
劃 撥 帳 號／50118837 號　樂果文化事業有限公司
印　　刷　廠／卡樂彩色製版印刷有限公司
總 經 銷／紅螞蟻圖書有限公司
地　　　址／台北市內湖區舊宗路二段121巷19號(紅螞蟻資訊大樓)
　　　　　　電話：（02）27953656
　　　　　　傳真：（02）27954100

2013年1月第一版　　　　定價／300 元　　ISBN：978-986-5983-23-9
※本書如有缺頁、破損、裝訂錯誤，請寄回本公司調換
版權所有，翻印必究　　Printed in Taiwan